ガールズデザイン
スクラップブック

MdN編集部　編

エムディエヌコーポレーション

はじめに

この本は、かわいいもの、きれいなもの、
素敵なもののデザインについて、
自由にノートにまとめた見本 & アイディア帳です。
デザインのポイント、テクニックをメモとして
書き留めてまとめたような感覚でご覧ください。

店頭、ネット、SNS、雑誌と
目にとまる場所も多様化するなかで、
おしゃれだな。雰囲気が好きだな。
と直感的に感じる要素は何なのか。
今どきっぽいデザインの傾向、トレンドはもちろん、
感性に響くもの…「なんか好きだ!」と思わせるデザインには、
普遍的にひとをひきつける魅力が、
どこかしらにあるのではないでしょうか。
「女の子」を表現する考え方や価値観が多様化するなかで、
この「なんか好きだ!」には世代や年齢も関係なく、
根底にある感覚を揺さぶるものを集めたい、
そんな思いも込めました。

商品の魅力をデザインで "ひきつける" 力に変える
テクニック、アイディアをお楽しみください。

Contents

category:3 *Natural*

category:4 *Simple*

本書の使い方

❶ Romantic、Pop、Natural、Simpleのいずれか
　で、掲載しているカテゴリーを記載しています。

❷ 商品名またはブランド名を記載しています。

❸ 掲載している写真の商品名を記載しています。

❹ スタッフクレジットを記載しています。

❺ デザインのポイント等をピックアップして掲載
　しています。

❻ デザイナー、広報、PR担当者等に伺った、掲
　載商品のコンセプトやデザイン制作時のお
　話、デザインの解説を記載しています。

❼ 商品の発売元、ブランド名、商品カテゴリー、
　販売期間を記載しています。

※販売期間に関しては、2022年7月時点での情報を記載しております。

担当略記号一覧

A	広告代理店	D	デザイナー	PL	プランナー
AD	アートディレクター	DF	デザイン会社	Pr	プロデューサー
AE	アカウントエグゼクティブ	Dr	ディレクター	PR_PL	PRプランナー
CAD	チーフアートディレクター	Ed	編集	RT	画像レタッチ
CD	クリエイティブディレクター	GD	グラフィックデザイン	W	ライター
CI	発売元企業名（クライアント）	I	イラストレーター		
CW	コピーライター	P	フォトグラファー		

【 category : 1 】

Romantic

華やかさや高級感を感じるロマンティックなデザイン。
文字や背景、飾り素材など、
デザインを構成するひとつひとつに統一感持たせ、
商品をパッと見ただけで、その世界感をアピールする
魅力の詰まったデザインを集めました。

Gel Me Petaly

ジェルミー ペタリー

柔らかさ・しなやかさを
イラストや書体で表現

01 Gel Me Petaly 02 サテンピンク
02 Gel Me Petaly 03 ブランセピア
03 Gel Me Petaly 07 アンバーチャーム
04 Gel Me Petaly 11 ピスタチオラテ
05 Gel Me Petaly 12 レイニーシフォン
06 Gel Me Petaly 15 マリーゴールド
07 Gel Me Petaly 16 ビターカカオ

DESIGN MEMO

#1
商品の特徴を表現する文字
商品の特徴であるシールのしなやかさ
と柔らかさを表現するため、商品名部
分は作字。読みやすいように頭文字の
Pの下部分の長さを変更するなど、一
文字ずつ細かい修正を加えている。

#2
豊富なカラー展開と統一感
しなやかさを演出するため、曲線的な要
素を多く取り入れている。各商品で使
用しているニュアンスカラーをパッケー
ジでもアピールしつつ、ブランドとして
の統一感が出せるように配色している。

#3
ベースの柄と白地のバランス感
白場を作ることで色地部分とのコント
ラストを作り出し、目を引くようなデ
ザインに。SNSなどにネイル着用画像
を載せる際、パッケージを持って撮影
してもらうため、手に収まるコンパク
トなサイズ感にもこだわっている。

#4
箔押しで高級感をアップ
ゴールド箔はマット地の上で引き立つよう、艶が
あり高級感を醸し出せるものを選んでいる。

Romantic
☐ Pop
☐ Natural
☐ Simple

Summary:
花びらの柔らかさをデザインに反映

サロンに行かなくても、サロンクオリティのネイルが簡単に
できるジェルネイルシール「ペタリー」。商品名に花びらを意
味する英単語「ペタル」の意味が含まれていることから、手と
桜の花びらのイラストをモチーフに取り入れて、花びらのよ
うな柔らかさが感じ取れる雰囲気を重視。また、全面に花び
らが舞うデザインにしたことで、商品ラインナップの豊富さ
とネイルの楽しさを表現している。

Company: 株式会社コスメ・デ・ボーテ

Brand: ジェルミーペタリー

Genre: コスメ雑貨

2021年7月〜現在

Sale: ※商品のデザイン、仕様、外観、
価格は予告なく変更する場合あり

CHERRY BLOSSOM

チェリーブロッサム

ボディケアタイムを彩る
クラシックで可憐な桜モチーフ

01 02 03

04 05

01 チェリーブロッサム ハンドクリーム　　02 チェリーブロッサム ボディクリーム
03 チェリーブロッサム ヘア&ボディミスト　04 チェリーブロッサム ボディスクラブ
05 チェリーブロッサム ボディソフレ

DESIGN MEMO

#1
動きのあるイラスト
商品のボトルの形状に合わせ、イラストの配置を工夫。ラベルの上にあえて桜の花や蝶々のイラストを重ねることで動きが加わり、遊び心のあるデザインに。

#2
和製トワイドジュイ
フランスの伝統生地であるトワイドジュイ風のイラストタッチ。本来は、植物や天使など神話の世界が描かれることが多いが、桜をモチーフにして日本風にアレンジ。

#3
可憐さを追求した華やかカラー
淡い桜色のベースカラーで、清楚で上品な印象に。アクセントにゴールドを使うことで、華やかさをプラスしている。

■ Romantic
□ Pop
□ Natural
□ Simple

HAND CREAM
CHERRY BLOSSOM

HAIR & BODY MIST
CHERRY BLOSSOM

Summary:

フローラルな桜の香りを伝えるパッケージデザイン

イスラエル発ライフスタイルブランドLaline（ラリン）の日本上陸10周年を記念して作られた、限定デザイン。すべての商品に、フランスの伝統生地であるトワルドジュイからインスピレーションを受けた、ロココ調を彷彿とさせるタッチのイラストを取り入れたのが特徴。商品名の周りに余白を持たせ、イラストを書き込み過ぎないことで、すっきりと清潔感を感じられる印象に。桜の上品でフローラルな香りに合わせ、パッケージからも可憐さが伝わるデザインに仕上がっている。

Company: Laline JAPAN株式会社

Brand: チェリーブロッサム

Genre: コスメ

Sale: 2021年3月〜売り切れ次第終了

BOCASHU
ボカシュ

サロン発案風の上品デザインで
メイク中も楽しく輝ける女性に

01 ボカシュ　ダブルキープベース　02 ボカシュ　ブラーパクト

CI 株式会社 pdc ／ AD,D 川﨑塁

DESIGN MEMO

#1

バッグ型のパッケージ

持ち上げたとき、部屋に置いたとき、どの瞬間も可愛く見えるサイズ感やシルエットになるよう試行錯誤を重ねた。

#2

メインには星のモチーフ

大人の女性を意識した、フレーム素材を組み合わせたデザイン。一人ひとりに輝いてほしいという思いから、小さな星のシンボルを散りばめている。

#3

手書き風×流れ星のロゴ

上の文字は「Snell Roundhand」を使用。"ぼかす"という商品の特性を伝えるため、繊細で柔らかなスクリプト体をチョイス。BOCASHUは作字。斜めのラインで、流れ星の軌跡を表現。

■ Romantic

□ Pop

□ Natural

□ Simple

Summary:

大人の女性がときめく、可愛い×クラシカル

ボカシュシリーズは、まるでぼかしフィルターをかけて撮影したように、雰囲気のある肌に仕上げるベースメイクライン。商品の"ぼかす"を想起させるよう、上部にふんわりとメインカラーを入れ、パッケージでの機能説明を最小限にとどめることで、従来のベースメイク商品と差別化。箱は架空のメイクサロンのショップバッグをイメージしたシルエットにしている。コアターゲットは25〜35歳ということで、可愛さだけではなく、上品さを意識して色数を絞り、すっきりとした印象に。購入後の帰り道でも女性がワクワクできるようなデザインを目指した。

Company: 株式会社pdc

Brand: ボカシュ

Genre: コスメ

Sale: 2020年3月〜2022年3月

舞妓はん

色味や質感、書体などで
透明感のある軽やかな「和」を表現

01

02

03

04

05

06

01 サナ　舞妓はん 化粧下地　N<01 ピンクベージュ>　　02 サナ　舞妓はん 化粧下地　N<02 ナチュラルベージュ>
03 サナ　舞妓はん BBクリーム <01 ライトベージュ>　　04 サナ　舞妓はん BBクリーム <02 ナチュラルベージュ>
05 サナ　舞妓はん おしろい　N<01 シアーピンク>　　06 サナ　舞妓はん おしろい　N<02 シアーベージュ>

 CI 常盤薬品工業株式会社／D 飯村江梨子、山下真波／Pr 久野絵美、佐治千裕（以上すべて常盤薬品工業株式会社）

DESIGN MEMO

#1
品格と可愛らしさを
表現したカラー

配色は、舞妓さんの雅なかんざしのゴールドと、和の優しい甘さのスイーツカラーをイメージ。日本女性の品格と、少女のあどけない可愛らしさを表現している。

#2
重心を下げ
愛らしい書体に

商品名のフォントはオリジナル。シンプルながら、文字の重心を下から1/3に位置づけ、日本人が好むとされる3:1の比率を意識して作られている。

#3
家紋をモチーフに

ブランドロゴは、京都上七軒の「市」というお茶屋さんの舞妓さん監修のもと、家紋「花菱」をアレンジしたもの。4枚の花弁の花を菱形に描いたのが特徴。

■ Romantic
□ Pop
□ Natural
□ Simple

Summary:

和スイーツからヒントを得た透明感あるデザイン

舞妓さんのように、たおやかに心まで美しくという意味を込めた"温故美心"をコンセプトとして作られたスキンケア・コスメブランド。2004年の発売当初は、舞妓さんのメイクや着物をイメージした赤色のパッケージに墨字ロゴが定番だったが、誕生10周年を期にリニューアル。和スイーツの乙女心をくすぐる透明感や質感、パステルカラーにヒントを得て、より軽やかさを感じるデザインに一新。中身の質感や使用感がパッケージからも伝わるデザインに仕上がっている。

Company:	常盤薬品工業株式会社
Brand:	舞妓はん
Genre:	コスメ
Sale:	2004年〜現在

LUMINA MIST
ルミナミスト

ローティーンの好きに寄り添った
キュートなパッケージが魅力

01 ～ 04 ルミナミスト（フレッシュピーチ・ジューシーフルーツ・ローズガーデン・ホワイトブーケ）
05 ～ 08 ルミナミストギフトセット（ホワイトブーケ・フレッシュピーチ・ジューシーフルーツ・ローズガーデン）

DESIGN MEMO

#1

女の子像から配色を決定

それぞれの香りに対して「清楚」「キュート」「元気」「大人っぽい」女の子をイメージして配色。補色を合わせた差し色で、4種の違いをつけている。

#2

香りと合わせた書体

「my FAVORITE」は、手書き文字で柔らかさと抜け感を演出。「memory」は、丸みのある手書き文字でキュートなイメージに。「SOMEDAY ENJOY」は、角のある書体をゆるく手書きにすることで、カジュアル&元気に。「fleur Rouge」は、エレガントかつラフなフォントを選び、「Spiffy McGee」を使用。

#3

ドリンクモチーフでインパクト&利便性UP

ダイカット台紙はアイキャッチの良さや、商品イメージと連動した透明感、店頭でコンパクトに展開できる縦長の形を考慮し、ドリンクモチーフを採用した。

Summary:

女子の心を掴む、美しいグラデーションと可愛い書体

小・中学生の女の子向けに作られた、見た目も可愛く持ち歩けるフレグランスミスト。ローティーン向けといってもデザインの好みは多様なので、ギフト需要も考慮し、なるべく購入層が制限されないよう、幅広く受け入れられやすいグラデーションとロゴをメインにした。既存フォントのみだとあっさりし過ぎてしまうため、女の子が書いたようなキュートさを意識した手書き文字を入れることで、可愛らしさをプラス。スパンコールなどのモチーフを程良くあしらって、抜け感を出しつつも、女の子の"好き！"を詰め込んでいる。

Company:	株式会社クーリア
Brand:	ルミナミスト
Genre:	コスメ
Sale:	2018年10月〜2019年10月

Romantic
☐ Pop
☐ Natural
☐ Simple

ロゼット洗顔パスタ
（限定パッケージ）

可愛く POP なイラストで
若い世代へアプローチ

01

02

03

01 ロゼット洗顔パスタ 普通肌 限定パッケージ　　02 ロゼット洗顔パスタ 荒性肌 限定パッケージ
03 ロゼット洗顔パスタ ホワイトダイヤ 限定パッケージ

CI ロゼット株式会社／CD 山野将志（株式会社ヴァンクラフト）／AD 山野将志（株式会社ヴァンクラフト）／D 株式会社ヴァンクラフト／
I 竹井千佳（Empire Entertainment Japan 所属）／Pr 土肥舞子（Empire Entertainment Japan 株式会社）、山本敦士（株式会社ヴァンクラフト）／
DF 株式会社ヴァンクラフト

DESIGN MEMO

#1
パッとひきつけるイラスト
若い世代の女性に絶大な人気のイラストレーター、竹井千佳さんのイラストを全面に使ったパッケージ。ガーリーな女の子と洗顔パスタの泡を連想させるモチーフが印象的。

#2
イラストを大胆にレイアウト
イラストの魅力を最大限引き出すため、イラストをトリミングすることなく、可能な限り大きく配置。イラスト以外の要素は、シンプルにまとめている。

#3
商品とリンクするカラー
文字、イラストともに、既存の商品カラーとリンクする3色で塗り分けられている。10〜20代の女性に好まれるようなパステルカラーのトーンで、甘く可愛い世界観を演出。

■ Romantic
□ Pop
□ Natural
□ Simple

Summary:
おしゃれで可愛い、自由な女の子に注目！

1929年に発売された日本初のクリーム状洗顔料※。ロングセラー商品ながら、若い世代への認知をさらに高めるため、ガーリーな女の子のイラストで絶大な人気を誇る、竹井千佳さんのイラストを起用した限定パッケージを販売。竹井さんのイラストの持ち味を最大限に発揮するため、細かな指定はせず、「若者が可愛いと感じて、思わず写真を撮りたくなるイラスト」という最小限のオーダーでイラストを依頼。パッケージの箱部分はイラストのみという大胆なレイアウトで、目をひくデザインに仕上げている。
※1951年「レオン洗顔クリーム」から商品名を変更。

Company: ロゼット株式会社
Brand: ロゼット洗顔パスタ
Genre: スキンケア
Sale: 2018年5月〜2018年7月

Palty Coloring Milk

パルティ カラーリングミルク

牛乳パック型のパッケージと
パステルカラーで女子の心をキャッチ

01 パルティ カラーリングミルク　はかなげブラウン　　02 パルティ カラーリングミルク　魅惑のアッシュ

03 パルティ カラーリングミルク　夢みるブルージュ　　04 パルティ カラーリングミルク　無敵ピンク

05 パルティ カラーリングミルク　憧れラベンダー

CI 株式会社ダリヤ／AD 伊藤智広／D 坂本彩美、鈴木葉留奈／P 小栗広樹／CW 畑本佳緒／A 株式会社博報堂／DF 株式会社山崎デザイン事務所

DESIGN MEMO

#1

カラーバリエーションを意識

キーカラーをカラフルなパステルカラーにして、商品の色数の豊富さを表現。地色は白色で統一し、キーカラーや人物を目立たせ、透明感を感じさせるデザインに。

#2

業界初の牛乳パック型

乳液タイプのヘアカラー剤であることを牛乳パック型の形状で表現。ナチュラルさや上質な印象を高めるため、パッケージにはマットな表面加工を。

Check!

正面に記載する情報を最小限に抑え、シンプルなレイアウトで髪色や商品特長を強調。人物は雑誌風に大きく切り取り、背景をぼかして雰囲気を演出している。

■ Romantic
□ Pop
□ Natural
□ Simple

#3

ナチュラルでラフなロゴ

商品名はオリジナルの作字で、参考にした書体は「Antro Vectra」。かわいさや親しみやすさが感じられ、デザインのアクセントに。

Summary:

"本当に使いたい"、"手に取りたい"パッケージを追求

パルティは1998年の発売から、今年で24周年。平成のギャル文化や姫系、原宿系など、さまざまな時代の「かわいい」に常に寄り添い、パッケージにもトレンドを反映。「カラーリングミルク」は、市場調査やアンケート調査はもちろん、商品の開発やデザイン、宣伝関係まで一貫して、ターゲット世代と同じ20代女性で結成された「パルティチーム」で商品を制作。現在のパッケージは、ヘアカラー業界にはなかった牛乳パック型パッケージで、ターゲット世代の興味をひくものに仕上げられている。

Company: 株式会社ダリヤ

Brand: パルティ カラーリングミルク

Genre: ヘア用品

Sale: 2020年3月〜現在

PienAge
ピエナージュ

大人の女性が手に取りたくなる
シックでフェミニンなパッケージ

01

02

03

04

05

06

07

08

01 ピエナージュ No.101 GIRLY

02 ピエナージュ No.102 LADY

03 ピエナージュ No.103 BABYMAY

04 ピエナージュ No.104 BERRY

05 ピエナージュ No.105 FANCY

06 ピエナージュ No.106 FUZZY

07 ピエナージュ No.107 HAPPY

08 ピエナージュ No.108 MOONY

DESIGN MEMO

#1
リボンは実物にこだわる
"飾りたくなるギフト感覚のパッケージ"を目指し、印刷ではなく実物のリボンを使うことで、高級感と特別感を演出。グレイッシュなカラーが大人っぽい印象を与える。

#3
複数のフォントを使う
商品名などの文字要素は、複数のフォントを組み合わせてデザイン。落ち着いた雰囲気の中に、可愛らしさもプラスできるものを選んでいる。商品名はゴシックで分かりやすく。

#2
ボタニカルテイストでシックに
すべてのパッケージに共通している花柄は、いろいろな草花を組み合わせたボタニカルテイストにすることで、落ち着きのある大人可愛い印象に。

■ Romantic
□ Pop
□ Natural
□ Simple

Check!
コンタクトレンズは高度管理医療機器のため、品質や機能性も重要。パッケージも高級感や清潔感に結びつきやすいデザインを意識している。

Summary:
大人の女性も手に取りやすいデザイン

「カラコン＝若い世代が使うアイテム」という印象をくつがえす、ナチュラルなデカ目を叶えてくれるカラーコンタクト。ボタニカル柄と落ち着いたトーンのカラーでまとめることで、大人の女性にピッタリのシックでフェミニンなデザインに。また、パッケージに実物のリボンをあしらうなど、高級感も演出。従来のコンタクトレンズにはない、コスメのようなデザイン性の高い形状で、飾っても可愛いギフト感覚のパッケージに。

Company: 粧美堂株式会社

Brand: ピエナージュ

Genre: コスメ

Sale: 2018年10月〜現在

喫茶店に恋して。

細部まで文庫本をイメージした
遊び心のあるデザイン

01 喫茶店に恋して。ティラミスショコラサンド 6枚入
02 喫茶店に恋して。クレームブリュレタルト 4個入

CI 株式会社グレープストーン／CI 田島朗（株式会社マガジンハウス）／AD 小口達也（DELOREAN Inc.）／D 鈴木由佳理（株式会社グレープストーン）、木原桃子（DELOREAN Inc.）／I クレームブリュレタルト：酒井真織、ティラミスショコラサンド：武政諒／Pr 中島玲佳（株式会社グレープストーン）／Dr 三島伸康（株式会社グレープストーン）／DF DELOREAN Inc.、株式会社グレープストーン

DESIGN MEMO

#1

レトロモダンな印象に

レトロモダンな喫茶店のイメージにマッチする、武政諒さんのイラストを起用。商品名は、明朝やゴシックのパーツを織り交ぜ、レトロさと温かみが感じられるフォントを作字。

#2

恋愛小説をイメージ

恋愛小説をテーマに、酒井真織さんのイラストと文字で柔らかく優しい印象に。クレームブリュレの表面を月のクレーターに見立て、恋の旗でパリンと割る様が表現されている。

#3

細部まで文庫本そっくり!

カバーに見立てたスリーブ(外箱)の側面は、文庫本の背表紙風のデザインに。スリーブを取ると文庫本の1色刷りの表紙が出てくる。ストーリーが書かれた裏表紙など、細部まで文庫本そっくりに作り込まれている。

■ Romantic
□ Pop
□ Natural
□ Simple

Summary:

本のカバー、表紙までを忠実に再現したパッケージ

銀座ぶどうの木と雑誌「Hanako」のコラボレーションブランド「喫茶店に恋して。」。お菓子は東京にある架空の喫茶店で出されている洋菓子を想定。そこに訪れた女性が、洋菓子を食べながら読んでいる文庫本をイメージしてデザインされている。1作目のティラミスは、レトロモダンな印象で喫茶店のイメージを強く打ち出し、2作目は柔らかなパッケージデザインで、恋愛小説をイメージ。どちらも細部まで文庫本の装丁にこだわったデザインが目をひく。

Company: 株式会社グレープストーン

Brand: 喫茶店に恋して。

Genre: 菓子

クレームブリュレタルト:
2019年11月〜現在

ティラミスショコラサンド:
Sale: 2019年4月〜現在

THE RAMUNE LOVERS

ザ・ラムネラバーズ

アイコニックな動物イラストで
昔懐かしいラムネを大人にアレンジ

01 生ラムネ ピスタチオラズベリー　　02 生ラムネ オレンジティー　　03 生ラムネ ハニーレモネード

04 生ラムネ メロンクリームソーダ　　05 生ラムネ グレープカシス　　06 生ラムネ アップルパイ

07 生ラムネ ピンクグレープフルーツ　　08 生ラムネ ライチ杏仁

CI カクダイ製菓株式会社／ AD 藤木雅彦（株式会社チチ）／ I さぶ／ DF 株式会社チチ

DESIGN MEMO

#1
レトロ可愛い動物のイラスト
パッケージには、アイコニックなイラストを採用。フレーバーごとに、テイストのイメージを盛り込んだキャラクターが描かれている。世界観は、よい意味で間の抜けた、あっけらかんとした雰囲気を意識。

#2
ラムネ愛をストレートに
伝えるロゴ
商品名のロゴは手書き。「LOVERS」のイメージに合わせて可読性の高いスミ文字にハートをプラス。ラムネ一筋のカクダイ製菓だからこそできる、ストレートなネーミングに。

#3
実店舗の世界観を反映した紙袋
紙袋のデザインは世界各地をめぐる移動式KIOSKのイメージから、取っ手を紅白に。店舗設計にも携わったアートディレクター、イラストレーターが、店舗の雰囲気に合わせて、アイテム全体をハイセンス過ぎず、レトロに寄り過ぎない、どこか哀愁もある、心地良いトーンの世界観にまとめている。

■ Romantic
□ Pop
□ Natural
□ Simple

Summary:
異国感漂うイラストを使ったパッケージ

THE RAMUNE LOVERSは、「クッピーラムネ」のカクダイ製菓が手がける新ブランド。ちょっとした贅沢を手軽に楽しみたい大人の女性を主な購買層とし、新感覚の"生ラムネ"を展開している。パッケージ全体のテーマは「ビートルズのようなおおらかでハッピーな世界観」。フレーバーのラインアップ決定後、イラストレーターとともにフレーバーを擬人化してみるなど試行の末、最終的に動物モチーフを採用した。商品、パッケージ、店舗など、ブランド丸ごとで"ラムネラバーズによる、ポジティブでハッピーなムーブメント"を演出。

Company: カクダイ製菓株式会社

Brand: THE RAMUNE LOVERS

Genre: 菓子

Sale: 2021年3月〜現在

シベリア
SIBERIA

レトロだけど高級感のある
ワンランク上の贈答用菓子

01

02

03

01 シベリア　02 三角シベリア　03 丸シベリア

CI 株式会社村岡総本舗／CD 浅羽雄一（有限会社ウィロー）／AD,D 八智代（有限会社ウィロー）／DF 有限会社ウィロー

DESIGN MEMO

#1
大正時代の
パッケージ風文字

文字はすべてADの手書き。大正時代から食べられているお菓子という点を意識して、当時使われていたパッケージを想像した商品ロゴになっている。また、英語表記は当時のリアル感を出すために「SHIBERIA」ではなく「SIBERIA」と日本式ローマ字で表記。

#2
カラフルなのに
渋めの色合い

「シベリア」という響きから、ロシアの寒い地域をイメージして彩色。CMYKは次のとおり。文字(C0／M23／Y75／K19)、背景赤色(C0／M100／Y100／K19)、背景紺色(C100／M85／Y81／K0)。

#3
歴史感漂うあしらい

ロシアや近隣国で織られている手芸品の図柄を参考にしたモチーフ。垢抜け過ぎない、可憐なものを選ぶことで、伝統的かつ可愛らしさを表現している。

#4
店頭でも目立つ八角形

「丸シベリア」は、別の既存商品で使用していた八角形の箱を使用してデザイン。特徴的な形のため、店頭でも目にとまりやすい。

■ Romantic
□ Pop
□ Natural
□ Simple

Summary:
レトロと高級感を組み合わせたデザイン

シベリアはあんこや羊羹をカステラで挟んだもので、大正デモクラシー時代である約100年前に生まれた、日本の伝統的なお菓子。そのシベリアを老舗和菓子屋の村岡総本舗が手掛けたのが本製品である。ロゴには、シベリアが生まれた時代の「大正モダン」な雰囲気を意識して作字した手書き文字を使用し、全体的に"昔のハイカラな菓子"というレトロな印象にまとめている。また、日常的なお菓子ではなく、甘味文化を楽しんでいる人に向けての「高級おやつ」「贈答品」ととらえられるよう、ポップになり過ぎない渋めの色合いを採用している。

Company: 株式会社村岡総本舗

Brand: シベリア

Genre: 菓子

Sale: 2019年11月〜現在

ルル メリー
RURU MARY'S

心 の 中 に あ る 自 然 豊 か な 情 景 を
デ ザ イ ン に 込 め る 世 界 観

01

02

03

04

01 ルル メリー ショコラサブレ 2枚入　　**02** ルル メリー ショコラサブレ 8枚入

03 ルル メリー ショコラサブレ 16枚入　　**04** ルル メリー ショコラサブレ 24枚入

DESIGN MEMO

#1
心に残る原風景をイメージ
心を豊かにさせてくれる、海や空や水を
想起させる色から着想を得た、印象的な
ブルー。

#2
デザインで気分を上げる演出を
お菓子にたどりつくまでの高揚感を大切に
したデザイン。イラストだけでなく、キラキ
ラ光る箔押しがされていることで、見てい
るだけで楽しくなる工夫をしている。

■ Romantic
□ Pop
□ Natural
□ Simple

#3
華やかでかつ上品な佇まいに
お菓子に直接関わる袋部分は、美味しさや魅
力を邪魔しないシンプルな仕様に。お菓子全
体で見たときのバランスが華やかでありなが
ら、上品な佇まいになるように仕上げている。

Summary:

お菓子を食べる時間を幸福なものに

名前に込められた「縷々（ルル）」は、お菓子を通じて生まれ
た幸せな関係や時間が、ずっと続くようにという願いが込
められている。商品作りは、高感度で自分なりの価値観を大
切にしている女性を意識。誰しもの心の中にある原風景の
ような、自然豊かな情景が全体の世界観になっているため、
そのイメージを切り取って各商品にバランス良く散りばめ、
コンセプトを丁寧に体現していくことを心掛けている。

Company: 株式会社メリーチョコレートカムパニー

Brand: ルル メリー

Genre: 菓子

2017年9月〜現在

Sale: ※夏季は、24枚入・16枚入は販売休止

Princess March "RONA"

プリンセスマーチ ロナ

商品から着想を得て
文字作りに重きを置いたデザイン

01

02

01 Princess March "RONA"（330ml瓶）
02 Princess March "RONA"（500mlペットボトル）

CI,Pr 月夜野クラフトビール株式会社／ CD,AD,D 佐藤正幸（Maniackers Design）

DESIGN MEMO

#1

飾り的なフォントをセレクト

フォントは「Alisha Regular」を使用。オリジナルで作字したRONAの文字が極太なので、差をつけて装飾的な筆記体のフォントを選び、飾りフレーム部分と被せることで奥行き感を演出。

#2

ビールの特性を文字に反映

ロゴは作字。ビールの泡立ちをイメージするようなセリフをワンポイントとして左上につけている。短いネーミングな分、マーク的に仕上げるために、極太で塊感のあるロゴタイプに仕上げている。下部に丸みをつけているのも、きめ細かい泡がグラスから垂れているようなイメージから着想を得ている。

#3

7色刷りで微妙な色味を表現

ラベルは、バーコード等を含めて特色7色刷りで作成。商品名から赤系のカラーをメインにした可愛らしい配色に。特色ならではの色味の再現度を実現している。レッド（DIC2487）、ピンク（DIC563）などを使用。

Summary:

タイポグラフィで商品を魅せる

ビール製造担当者の奥様の名前を冠した本商品は、群馬県で開発されたブランド苺「やよいひめ」から採取された酵母を使い、県内産大麦・小麦を100%使用した群馬県の地ビール。「RONA」の特徴的なロゴを目立たせるために、タイポグラフィだけで表現してデザイン。ビールの泡をイメージした文字を作字し、合わせる他のフォントも全体的に角に丸みを持たせている。背景のドット柄や飾りフレーム等、可愛さのあるものを組み合わせ、女性が手に取りたくなるデザインに仕上げている。

Company: 月夜野クラフトビール株式会社

Brand: Princess March "RONA"

Genre: 飲料

Sale: 2019年〜現在

Romantic
Pop
Natural
Simple

たった今考えた
プロポーズの言葉を君に捧ぐよ。

Instant Propose

真っ赤なバラを全面に打ち出した
お菓子みたいなパッケージ

01

01 たった今考えたプロポーズの言葉を君に捧ぐよ。

DESIGN MEMO

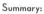

中央のバラの色を、周りのバラの色よりも若干明るくして立体感を演出。

#1
タイトルは「今、書いた感」
プロポーズという人間味のあるテーマに合わせて手書き風に作字。「たった今適当に考えた感じ」を出すため、筆跡のスピードの速さが感じられる文字に仕上げた。

#2
補色でアクセントを
「プロポーズといえば」の定番モチーフ、赤のバラ（C11／M96／Y100／K0）に合わせて、売り場で埋もれないよう、背景色には補色の緑（C76／M13／Y46／K0）を使用。

#3
メインのバラは真ん中に
視線が中央のバラに集まるため、バラの上にタイトルを配置。バラの色の強さに対して、商品名の線が細いため、視認性を上げるために文字の大きさは限界まで大きくしている。

■ Romantic
□ Pop
□ Natural
□ Simple

ゲームに使用するカードも、シンプルでおしゃれなデザインに。

Summary:
遊びやすさ、買いやすさが魅力のカードゲーム

本商品は、言葉が書かれたカードを駆使し、即興でプロポーズのセリフを考えるボードゲーム。誰でも簡単に遊べて、ゲームを通じて幸せな体験をして欲しいというコンセプトのもと、これまでボードゲームに触れてこなかった層にも手に取ってもらえるよう、キャラクターなどは使用していない。まるでお菓子の包み紙のようなテイストのパッケージで、ボードゲームを所有するハードルを下げている。女性を意識しつつも、甘くなり過ぎないようにクールさを出した配色で男性ユーザーも買いやすいデザインに。

Company: 株式会社ClaGla

Brand: たった今考えたプロポーズの言葉を君に捧ぐよ。

Genre: ボードゲーム

Sale: 2018年12月〜現在

おしゃれなレタリングフォント集
スタイリッシュ×ガーリー

今どきの大人可愛い世界感と
書籍の活用シーンをイメージさせる

01

02

01 おしゃれなレタリングフォント集　スタイリッシュ×ガーリー
02 おしゃれなレタリングフォント集　カジュアル×ポップ

CI 株式会社インプレス／ AD 寺本恵里（有限会社インジェクターイーユナイテッド）／
D 松井和泉、清水雅紅、多和田純子（有限会社インジェクターイーユナイテッド）／ Ed 馬場はるか（株式会社インプレス）

DESIGN MEMO

Check!

シリーズ書籍である『カジュアル×ポップ』は、海外の落書きやメモのようにラフな書体を主に収録。2書籍で、書体の種類やイメージは異なるが、どちらも「手書き」の書体であることを全面にアピール。右上にナンバリングを入れ、シリーズ感を出している。

#1 視認性と世界観を意識したフォント

タイトルで使用しているフォントは、どちらも書籍に収録しているオリジナル。視認性を意識しつつ、世界観が伝えやすいものを選んでいる。箔押しは艶なしのゴールドで、落ち着いた大人の雰囲気を醸し出している。

#2 読者が使用するシーンを想定

写真の上に素材やフォントを載せ、作例風にデザインすることで、読者が実際にデザインするときのイメージを作りやすくしている。表4側にも作例となるおしゃれなデザインを散りばめ、書籍の内容紹介を兼ねたデザインに。

#3 くすみが少なく明るい配色

ピンクの地色は(C0／M13／Y7／K3)、水色は(C20／M2／Y12／K0)。どちらも明るさを意識しつつ、くすませ過ぎない程度に落ち着きのある色味にしている。

■ Romantic
□ Pop
□ Natural
□ Simple

Summary:

今時の大人可愛いガーリーを再現

デザイナー、ノンデザイナー向けに、誰でも簡単におしゃれなデザインが作れるオリジナルフォントを収録した素材集。"今どきの大人可愛いガーリー"を表現した手書きフォントをコンセプトに制作。同時発売の書籍とのシリーズ感を意識したレイアウトで、それぞれの特徴を全面に出すようにデザイン。ユーザー目線で、収録しているフォント素材をどのように生かせば良いかを提示し、今どきっぽさを欠かさない配色で、書籍の世界観をよりアピール。"誰でも"というコンセプトからも、これからデザインに触れていきたい層にも響くように仕上げている。

Company: 株式会社インプレス

Brand: おしゃれなレタリングフォント集

Genre: 書籍

Sale: 2022年4月20日～現在

乙女の本棚

「クラシカル×モダン」な
シリーズの世界観をデザインで表現

01

02

03

04

01 刺青　　02 女生徒　　03 詩集『青猫』より　　04 月夜とめがね

CI 立東舎（株式会社リットーミュージック）／D 根本綾子（合同会社Karon）／
I 夜汽車＜01＞、今井キラ＜02＞、しきみ＜03＞、げみ＜04＞

DESIGN MEMO

#1

加工で柔らかさをプラス

タイトル部分は明朝体の中でもオールドスタイルで、曲線が滑らかな印象の「A1明朝」をベースに、かすれ、にじみ加工を加えている。書籍のテーマである「乙女」「名作は、かわいい」のコンセプトに沿うよう、かっちりし過ぎずに柔らかさを重視。

Check!

中面は、過去に小説を読んだ方も別の印象を持ってもらえるように、文章の改行や配置を意図的に変えている。また、本文は「筑紫アンティークS明朝」を使用。文章も絵の一部と捉えて配色をしている。

#2

表紙イラストとの相性を見極める

帯色は表紙イラストとの相性のよさと、内容に合う色を選択。また、シリーズ内での被りが出ないようにしている。

【帯色】

- 刺青　　　　　　　　C5／M85／Y50／K0
- 女生徒　　　　　　　C0／M20／Y10／K0
- 刺繍『青猫』より　　C95／M95／Y5／K0
- 月夜とめがね　　　　C0／M30／Y5／K0

#3

ロゴは著者検印がモチーフ

シリーズのテーマである文豪×現代の「リミックス」を意識して、クラシカルとモダンの掛け合わせでロゴを作成。昔の本の奥付に押されていた著者検印をモチーフにしている。

Summary:

イラストの魅力を最大限に生かしたデザイン

文豪の名作に、新たに現代のイラストレーターが自由な発想でイラストを添えたコラボレーションシリーズ「乙女の本棚」。往年の文豪と現代の人気イラストレーターをリミックスすることで、作品の楽しみ方の幅を広げている。小説としてだけでなく、画集としても楽しめることから、装丁はイラストと目が合うような感覚を大切にしている。また、見返しには和紙の質感が美しい「しこくてんれい」を使い、本を開いたときにクラシカルな印象を与えるように工夫。随所にクラシカルとモダンの融合が見えるつくりで、シリーズの世界観を踏襲している。

■ Romantic

□ Pop

□ Natural

□ Simple

Company:	立東舎
Brand:	乙女の本棚
Genre:	書籍
Sale:	2016年11月〜現在（シリーズスタート時）

【 category : **2** 】

Pop

商品のテンションや、ターゲットとしている世代を
表現しやすいポップなデザインは、配色やフォントに
インパクトのあるものにする分、引き算も重要。
全体のバランスを大切にしながら、
いきいきとした印象に仕上げられたデザインたちが勢揃い。

category : *Pop*

Saborino
サポリーノ

元気でビビッドな色使いと
みずみずしいイラストが目をひく

01

02

03

04

05

01 サポリーノ　目ざまシート　　　　　02 サポリーノ　目ざまシート 完熟果実の高保湿タイプ

03 サポリーノ　目ざまシート ボタニカルタイプ　04 サポリーノ　お疲れさマスク

05 サポリーノ　すぐに眠れマスク　とろける果実のマイルドタイプ

DESIGN MEMO

#1
カフェメニュー風に作字
商品名は、カフェのメニュー看板をイメージするような、ハンドレタリング風のオリジナルフォントを使用し、フレッシュな印象に。

#2
シズル感を重視したイラストをメインに
「時短で肌への栄養がしっかりと摂れる」という商品コンセプトを、フレッシュでみずみずしいフルーツのイラストでアピール。

#3
使用感をイメージさせる色使い
朝用はビビッドな色で弾けるような元気さを、夜用は落ち着いたブルーやパステルピンクでリラックス感をイメージさせるメインカラーに。サボリーノのキーカラーであるイエローは、朝のはじまりと前向きな気持ちを表現している。

□ Romantic

■ Pop

□ Natural

□ Simple

Summary:
大胆な色使いとレイアウトが特徴

朝の洗顔・スキンケア・保湿下地が60秒で叶う、朝用シートマスク。忙しい現代人の「めんどうくさい」を解消し、少しラクをしながらキレイを叶える美容ブランド。発売から人気を博し、20～40代を中心に幅広い層から支持を集める。朝のすっきりとした「お目覚め感」を感じられるよう、フルーツや植物のシズル感を重視したパッケージデザインを採用。また、元気の出る鮮やかなカラーリングにもこだわっている。商品特徴のわかりやすさや、アイテムごとの差別化がしっかりできるように大胆な色使いで展開。

Company: 株式会社スタイリングライフ・ホールディングス BCLカンパニー

Brand: サボリーノ

Genre: スキンケア

Sale: 2015年4月～現在

category : *Pop*

LuLuLun
ルルルン

地域の名物やご当地素材で
旅の思い出を連想させる

01 北海道ルルルン（メロンの香り）　02 東北ルルルン（さくらんぼの香り）　03 栃木ルルルン（とちおとめの香り）
04 山梨・長野ルルルン（桃の香り）　05 箱根ルルルン（やさしいバラの香り）　06 瀬戸内ルルルン（レモンの香り）
07 京都ルルルン（お茶の花の香り）　08 九州ルルルン（あまおうの香り）　09 九州ルルルン（カボスの香り）
10 沖縄ルルルン（シークワーサーの香り）　11 沖縄ルルルン（アセロラの香り）　12 ハワイルルルン（プルメリアの香り）

CI 株式会社グライド・エンタープライズ／CD 野崎賢一、吉川隼太、除村崇／AD 石崎莉子、矢野華子／AD,D,I 筆文字 酒井由紀子／
CW 三井礼子、阿南文、太田祐美子、上遠野茜、嶋崎仁美／D,I 米田彩乃、綿貫麻美、梅原彩花、福森奈々／Pr 中谷瑞希、石橋沙耶香／
AE 奈村直／A 株式会社 電通／DF 株式会社 ネスト

DESIGN MEMO

#1
目立つデザインの中にも視認性を
商品名の文字は「ルルルン」という、ごきげんな
言葉の響きや潤いのイメージから作字。全体の
色数を絞り、濃度の違いや配色のバランスでメ
リハリの効いた見え方になるようにしている。

#2
デザイン性とわかりやすさを両立
幅広い層に認識してもらえるキャッチーさと可
愛らしさ、インパクトを持たせるため、顔をモ
チーフに。まつげや吹き出しとの余白がベスト
なバランスになるようにデザイン。

☐ Romantic
■ Pop
☐ Natural
☐ Simple

Check!

~ 箱根ルルルン（やさしいバラの香り）
デザイン秘話 ~

可憐に咲く箱根バラと、芦ノ湖、富士山という豊
かな自然を、箱根のイメージに合わせたしっとり
ピンクと緑で表現。アテンションは縦書きでひと
文字ずつ筆で書き起こし、箱根バラ部分とともに
チヂミ加工を施すことで、和風の雰囲気を高めた。

Summary:
お土産商品ならではのアイデア

旅行中のワクワクした気分に寄り添うように、賑やかなお
土産売り場でも目立つカラフルでポップなデザインに。和
のイメージを重視し、筆文字のデザインや、より高級感を演
出するため、化粧箱に和紙素材を採用した商品も。ご当地モ
チーフ素材や、地域名をわかりやすく入れるなど、限定感を
立たせて整理したレイアウトにすることで、お土産として配
られることも考慮。化粧箱は、商品に合わせて箔押しやエン
ボス、厚盛りニス。アルミパッケージでは、ツヤ、マット、パー
ルなどの加工をセレクトして組み合わせ、手に取ったとき
に喜びや驚きが生まれるように工夫している。

Company: 株式会社グライド・エンタープライズ

Brand: LuLuLun

Genre: スキンケア

Sale: 2013年6月〜現在

井の頭公園ビール

INOKASHIRA PARK BEER

地域の名物やご当地素材で
旅の思い出を連想させる

01 井の頭公園ビール IPA　　02 井の頭公園ビール PALE ALE　　03 井の頭公園ビール WHEAT ALE

DESIGN MEMO

DIC 77

DIC 170

DIC 83

#1

相性の良いフォント選び

商品名の欧文は「Graviola Soft Black」、日本語部分は「パンダベーカリー」をもとに、角に丸みをつけ、ラフ加工をするなどして、イラストとトーンを合わせている。ふたつのフォントの相性が良く、可愛らしい印象を与えながらも、存在感を生み出している。

#2

3商品の統一感を意識

3商品の色は発色のトーンを合わせ、どれも蛍光色っぽい明るい色に。井の頭公園＋ビールということで、気分が上がる色を選んでいる。全体の統一感を出すために、ロゴやイラストはDIC582の黒一色にして、それぞれ2色刷りにしている。ラベル表面はマットPP加工。

Check!

斜めストライプにすることで、単色表現よりも奥行きを演出することができる。色の差をはっきりと出さずにさりげないストライプ模様にすることで、イラストが目立つように工夫。

販促物にも活用できるように、商品をイラスト化。ラフなタッチが、ほっこりとした世界感をより伝えやすいものにしている。

□ Romantic
■ Pop
□ Natural
□ Simple

Summary:

素敵な1日を彩る商品パッケージ

チーズケーキ専門店cheerk fikaがプロデュースする3種のクラフトビール。ストレートなネーミングから、井の頭自然文化園＝リスという発想からデザインに着手。ビールを中央に、リスのカップルをシンメトリーに配置して、エンブレムのように見えるレイアウトに。商品名などの配置も、それに合わせてセンター揃えにしている。cheerk fikaの他商品も手掛けているデザイナーが、お店の世界観を踏襲し、一貫性のあるデザインに仕上げている。リスのイラストにはよく見ると違いがあり、間違い探しのようになっている遊び心も。

Company:	cheerk fika
Brand:	井の頭公園ビール
Genre:	飲料
Sale:	2021年6月〜現在

日清オシャーメシ

「カレーメシ」の妹分として
女性向けのデザインで登場！

01 日清オシャーメシ トマトのスープごはん　　02 日清オシャーメシ 酸辣湯のスープごはん

 CI 日清食品株式会社／D 齊藤さやか（日清食品ホールディングス株式会社）

DESIGN MEMO

#3
キラキラで
女性にアピール
「カレーメシ」のロゴをもとに、少し癖のある可愛い飾りを追加して作字。さらに、漢字の「米」をモチーフにしたキラキラ装飾をまとわせることで、女性向けのブランドであることを主張。

#1
女性の心をくすぐる
グラデハート
グラデーションの手描き風ハートの周りには、お腹が満たされたときの満足感や多幸感を表現するため、商品名周りと同じようにキラキラ装飾をあしらっている。

#2
イメージしやすい
完成写真
商品の内容がひと目でわかるよう、調理後の商品をスプーンですくった画像を右下に配置。また、食事シーンを想起させやすいよう、味のイメージに合わせて選んだ食器を写りこませている。

#4
スープの温かさを吹き出しで
湯気風の吹き出しでスープごはんの温かみを表現しながら、塗りと線をあえてずらして、抜け感のある可愛いさを演出。手書き風の文字は「キリギリス」を使用。

□ Romantic

■ Pop

□ Natural

□ Simple

既存商品
「日清カレーメシ」デザイン

Summary:

女性の心をくすぐるモチーフを多用

「日清オシャーメシ」は、既存商品である「日清カレーメシ」の妹分として、女性向けにラインナップされた商品。使用フォントなどは「カレーメシ」の印象を残しつつも、「オシャーメシ」としての独自性を意識。可愛らしさとオシャレさをプラスすることにこだわり、女性向けのブランドであることを存分にアピールしている。「カレーメシ」ブランドのアイデンティティである米型の図形も、店頭で目にとまるよう中央に配置。背景色は流行のニュアンスカラーを使用しつつ、食品としての味のイメージや、店頭に並んだ際の視認性も重視している。

Company: 日清食品株式会社

Brand: 日清オシャーメシ

Genre: 食品

トマトのスープごはん
2021年9月〜現在
酸辣湯のスープごはん

Sale: 2021年9月〜2022年2月

ガリゴリ

「食べる」アクション を
そのまま組み込んだ ポップ な パッケージ

01

02

01 ガリゴリブラックペッパー　　**02** ガリゴリチェダーチーズ

 CI 一般財団法人田子町にんにく国際交流協会 田子町ガーリックセンター／AD,D 上山保治（bebop）／I 深谷涼子／DF 株式会社金入、bebop

DESIGN MEMO

#1
音を連想させる強めの書体
ウエイトが重めでも、可愛く見えるよう、角のアールを大きくしている。ネーミングの視認性を高めるためにスミ文字を使用。

#2
クラッシュ感をバランス良く配置
商品の形状である、クラッシュしたプレッツェルを文字の周りに配置してポップに。

#3
パッケージ全体がモンスターの形状
商品棚で目立つよう、外箱はにんにくを噛んでいるモンスターの口のかたちに型抜き。内側のプラスチック容器をホールドするホルダーは、口内をイメージしてピンクと赤色に。モンスターの色は、水色、黄色がもたらす「安心感」「食欲増進」「元気」というイメージと、にんにくの特性を結び付けて配色。

□ Romantic
■ Pop
□ Natural
□ Simple

Summary:
「ガリゴリ食べる」という行動をデザイン化

青森県田子町の田子にんにくを使用したガリゴリは、「にんにくをかわいく」をテーマに、女性をターゲットに開発された商品。製品のネーミングとパッケージデザインの作成を同時並行で進行し、会議で挙がった商品の歯ごたえについての「ガリゴリ」「噛み砕く」というフレーズに着目。背景のイラストに負けないエッジの効いたタイポを開発し、ガリゴリというモンスターがにんにくを噛み砕いているように見えるデザインに結び付いた。内側のプラスチックはリユースできるシンプルなデザインに。外箱はSNSで拡散されやすいよう、インパクトの強さを重視している。

Company:	田子町ガーリックセンター
Brand:	ガリゴリ
Genre:	菓子
Sale:	2015年9月〜2022年7月

KANRO
カンロ飴

リニューアルしたロゴを使用し、
若い世代にもアプローチ

01

02

01 カンロ飴　02 ミルクのカンロ飴

CI カンロ株式会社／ CD 船木研／ AD 徳野佑樹／ D 榎悠太、小野ひかり、松崎賢、矢野麻子／ P 児島孝宏／ RT 畠山祐二／ CW 野澤幸司、原田絢子／ Pr 戸越康二、小川亮輔／ A 株式会社博報堂／ DF ツープラトン

DESIGN MEMO

#1

飴のマークでレトロな可愛さを

特徴的なひねり個装の形状をマーク化することで、見た目も可愛らしく。今まで文字だけで表現されていたカンロ飴のパッケージをより親しみやすくしている。

#2

企業ロゴをそのまま採用

「カンロ飴」は企業名を背負ったDNAとも言える大事な商品。リニューアルした企業ロゴにも飴のモチーフを組み込んでおり、それをそのままパッケージに使用した。

□ Romantic

■ Pop

□ Natural

□ Simple

#3

シンプルにわかりやすく

子どもから高齢者までどんな人でも読みやすいデザインを心がけている。入れる文字要素も最小限に。余計な説明が必要ない定番商品だからこそできるレイアウト。

旧パッケージ

Summary:

老舗ブランドのリニューアルパッケージ

カンロ飴は社名にもなっている、カンロの基本にして代表的商品。醤油を使った甘じょっぱい味わいはシンプルながらも飽きない味で、現在のメインターゲットであるシニア層には非常に親しみ深いものとして愛されている。定番商品ながらもミルク味など冒険した新商品にも挑戦。2018年には、ロゴがリニューアルされた。そのコンセプトは「懐かしいのに、新しい」。新ロゴとともに新しい良さを打ち出しつつも、従来のファンの方が売り場で見失わないよう、カンロ飴らしさを保つということを大切にデザインされている。

Company:	カンロ株式会社
Brand:	カンロ飴
Genre:	菓子
Sale:	2018年9月にリニューアル〜現在 ※カンロ飴の発売は1955年

クッキー同盟

英国の伝統とポップカルチャーを
複雑に組み合わせて美味しさを表現

01 クッキー同盟　オレンジ・チョコビター　　02 クッキー同盟　レモン・ド・レモン
03 クッキー同盟　ヴィクトリア・ラズベリー　　04 クッキー同盟　バナナ・キャラメリー
05 クッキー同盟　スパイシー・ジンジャーズ

CI 株式会社ブロードエッジ・ファクトリー／AD,D 平野篤史（AFFORDANCE inc.）／P 古山玄（株式会社そこそこ社）／
CW 兼田美穂（株式会社そこそこ社）／Pr 稲生敏明（WAIKIKI inc.）／DF WAIKIKI inc.

DESIGN MEMO

#1
レトロとポップの融合
文字はすべて作字。「イギリスの伝統的な食文化」という商品コンセプトに合わせ、少し懐かしさを感じさせつつも、クラシックになり過ぎないようにフォルムや太さなどを調整。

#2
英国的なポップと混沌
ポップなイギリスのカルチャーを感じさせるように色数を絞らず、なるべくカラフルに。一方、単純に可愛いやナチュラルというイメージに止まらない表現を織り交ぜている。

#3
視覚的に味を想起させる
サイドには英国のウィリアム・モリスのグラフィックから引用した、テイスト別のグラフィックパターンを。モチーフは、商品ごとの素材や味に由来している。

□ Romantic
■ Pop
□ Natural
□ Simple

Summary:
英国のミステリアスさを散りばめて

英国の各地方に伝わる伝統的なケーキやパイ、ブレッドをルーツに作られたクッキーシリーズ。パッケージは、イギリスの文化・文学の特徴である「混沌とした不条理で不思議なイメージ」に起因し、神秘的で謎の多い世界観をテーマに作り上げられている。クラフトマンシップを重んじている英国のデザインを現代風にアレンジすることで、味に対する強いこだわりや個性を表現。また、視覚から味のイメージに直結するよう、種類ごとにわかりやすい素材のイラストを起用。理解のしやすさとしづらさの間を狙った、バランス感を意識したデザイン。

Company:	株式会社ブロードエッジ・ファクトリー
Brand:	クッキー同盟
Genre:	菓子
Sale:	2019年11月〜現在

サクリチーズ

ピカピカのメタリックとキューブ柄で
珍しさ、新しさを全面に打ち出す

01 サクリチーズ 数の子　02 サクリチーズ ピリ辛明太味

CI 国分北海道株式会社／AD,Pr 片岡孝公（株式会社ティーピーパック）／DF 株式会社ティーピーパック

DESIGN MEMO

#1

人の視点の流れを 意識した配置

一般的な人の視点の順序と心地良さを考え、ただ単に素材をランダムに配置するのではなく、斜左上から右下にいく視点の流れを意識して商品であるキューブを丁度良く散りばめている。

#2

食感を表現した商品ロゴ

商品ロゴは商品名でもある、サクッとした食感をイメージして作字。若い世代、特に女性をターゲットにしつつ、老若男女から受け入れやすいよう意識。

#3

シンプルな色に 模様をあしらう

全体の色味は黄色＝数の子、ピンク＝明太子と、素材の色をシンプルに採用。パッケージのアルミ地を生かしつつ、キューブの形状を両サイドの模様にすることで「これまでにない」「未来感」を表現している。

□ Romantic　■ Pop　□ Natural　□ Simple

Summary:

メタリックを生かして近未来感を演出

サクリチーズの「フリーズドライでチーズを加工し、口の中でチーズに戻る」という新しい製法と食感を表現するため、アルミ地のメタリック感をあえて生かすことで未来っぽい雰囲気を演出。また、パッケージをひと目見ただけで味や特徴を理解してもらうため、シズル感を重視した食品写真を配置している。今後、原料違いで展開することを考慮して、なるべくシンプルでキャッチーな見た目になるように検討。カラーバリエーションだけで商品を増やせるようにデザインを工夫している。

Company:	国分北海道株式会社
Brand:	サクリチーズシリーズ
Genre:	食品
Sale:	2021年2月〜現在

トッポギ

韓国のトレンドを意識した
斬新なカラーリング

01

02

03

01 トッポギ（1セット入り）　**02** チーズトッポギ（1セット入り）　**03** ロゼトッポギ（1セット入り）

CI モランボン株式会社／CD 浅川暢彦（株式会社ヘルメス）／D 薄井由喜（株式会社ヘルメス）／DF 株式会社ヘルメス

DESIGN MEMO

#1
韓国のトレンドを意識したロゴ
新しい韓国のトレンドを取り入れるため、シンプルでも特徴のあるロゴを創作。センター寄せに配置して、存在感をアップさせている。

#2
バイカラーでインパクトを
メイン商品の「トッポギ」はメニューカラーの強さからベースを赤と決め、韓服のように、反対色である緑をバイカラーで配色。「チーズトッポギ」もメニューであるチーズのイメージに近い、やや赤みのある黄色をメインに、反対色の青を配色。背景にはうっすらとトッポギのイメージ模様。

#3
白を基調に柔らかなイメージを強調
後発商品である「ロゼトッポギ」は、より柔らかいイメージを意識して、ロゼのピンクと生クリームの白を組み合わせている。背景にはうっすらと生クリームのうねり模様を入れ、クリーミーさを表現。

□ Romantic
■ Pop
□ Natural
□ Simple

Summary:

韓国のデザインエッセンスを加えてトレンド感を意識

以前は「本格的な韓国料理」を全面に押し出したパッケージであった本商品。韓国が今、若い女性から最先端のデザインやファッションの面で注目されていることから、新しい韓国を表現するパッケージの制作を開始。伝統衣装の「韓服」に着目し、日本にはない斬新なバイカラーの色づかいを取り入れることで、韓国らしさを残しつつ、新しさを表現。メインターゲットは40代後半の女性で、韓国ドラマや韓流アイドルに親子でハマっているような、韓国好きな人に刺さるよう狙いを定めている。

Company:	モランボン株式会社
Brand:	トッポギシリーズ
Genre:	食品
Sale:	2020年9月〜現在（ロゼトッポギは2022年2月15日〜）

NAGASAKI SOUP CURRY

長崎スープカレー

異国の食の魅力が入りまじった商品を
エキゾチックなデザインで表現

01

02

01 長崎スープカレー（ばってん鶏使用高級レトルトカレー）　02 4箱入り用ギフトボックス

CI 株式会社稲佐山観光ホテル／ AD,D 羽山潤一（デジマグラフ株式会社）／ CW 村川マルチノ佑子（デジマグラフ株式会社）／ DF デジマグラフ株式会社

DESIGN MEMO

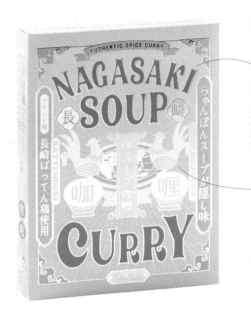

#1 異国情緒を感じるフォント

長崎スープカレーのフォントは「出島明朝」、SOUP CURRYは「Wicked Hearts Font」を使用。各国の文化に影響を受け入れてきたという長崎の歴史と異国情緒感を表現している。

#2 イラストをメインに売り場で目立つ配色を意識

使用されている長崎ばってん鶏と、隠し味のちゃんぽんスープにちなんだ、ちゃんぽんの器のイラストと世界地図を組み合わせてメインに配置。オレンジや黄色を取り入れることで、カレー売り場できちんとアピールできる配色を意識している。

#3 ひと目でカレーをイメージできるカラー

セット購入用の外箱は、カレーをイメージできるイエローをカラー段ボールから採用。今後、バリエーションとして他の味も開発される予定をふまえ、長崎スープカレーというタイトルのみを箔押しで配置している。

□ Romantic
■ Pop
□ Natural
□ Simple

Summary:
スパイス好きな女性ターゲットに刺さるエスニック感

鎖国時代に日本で唯一海外に港が開かれ、さまざまな人や文化が行き交った長崎。長崎スープカレーは異国のグルメがまじり合う長崎ならではのカレーとして、日本の「和」、中国の「華」、オランダの「蘭」が交わった和華蘭文化を独特の色彩で表現。海外との交易の歴史感を出すために、オレンジ、ピンク、水色という彩度の高い配色にして、エキゾチックな魅力を引き出している。また、デザイナー自ら試食をした際に、20種類以上のスパイスが入ったスープに高級感を感じ、お土産として喜ばれる佇まいになるよう箔押しを採用した。

Company:	株式会社稲佐山観光ホテル
Brand:	長崎スープカレー
Genre:	食品
Sale:	2021年6月〜現在

ぱらぱらめんたい
ふりふりめんたいいわし

ゆるかわなイメージキャラで
食卓を楽しく彩る

01

02

01 ぱらぱらめんたい　02 ふりふりめんたいいわし

CI 株式会社山口油屋福太郎／ AD 石田文明（株式会社ディーライト）／ D 松本千里（株式会社ディーライト）／ I oshow ／ P 加来和博／ DF 株式会社ディーライト

DESIGN MEMO

ぱらぱら
めんたい

#1
ターゲットに刺さる目立つ書体

商品名のフォントは作字。可愛くなり過ぎないようにしつつ、印象に残るように個性的な文字に仕上げている。

#2
マスコットキャラクターをメインに

既存の明太子商品にはないポップさを出すことを狙って、若い人が手に取りやすいよう、マスコットキャラクター「ぷちこさん」を大胆に配置。

#3
並べて可愛いパッケージを意識

2つの商品を食卓に並べたときの統一感を意識して、背景は白ベースで極力シンプルに。明太子は辛みと食感を表現した赤色のドット、いわしは魚や波のイラストを散らしている。

□ Romantic
■ Pop
□ Natural
□ Simple

Summary:
セット売りを意識したイラストパッケージ

これまで贈答用として販売していた明太子製品を、気軽に食卓で楽しめるようにというコンセプトから誕生した商品。以前のデザインからリニューアルする際、今まで明太子になじみが薄かった若いターゲットが手に取りやすいよう、新たに企業マスコットキャラクター「ぷちこさん」を作成。ぷちこさんは、担当者が前々から気になっていたイラストレーターに、「明太子をモチーフにしたキャラクターを作ってほしい」と依頼し、ポップでゆる可愛いキャラクターが生まれた。シンプルで統一感のあるデザインになっている。

Company:	株式会社山口油屋福太郎
Brand:	ぱらぱらめんたい、ふりふりめんたいいわし
Genre:	食品
Sale:	2018年10月リニューアル〜現在

ピュレグミ

Puré Gummy

ジューシーな果実の味わいを
心ときめくパッケージで表現

01

02

03

01 ピュレグミ　レモン　　**02** ピュレグミ　マスカット　　**03** ピュレグミ　グレープ

CI カンロ株式会社／**CD** 船木研／**AD** 徳野佑樹、松崎賢／**D** 榎悠太、小野ひかり、矢野麻子、佐野瞳／**P** 児島孝宏／**RT** 畠山祐二／
CW 野澤幸司、原田絢子／**Pr** 戸越康二、小川亮輔／**A** 株式会社博報堂／**DF** ツープラトン

DESIGN MEMO

#1
時代とともにロゴを微調整
使用しているフォントはオリジナルで
作成。ロゴは発売当時のものを踏襲し
ながら、バランスを調整している。

#2
美味しそうに見える色選び
色選びで重要視したのは、「美味しそう
に見えること」。果実の印象とかけ離れ
た色にはせず、バリエーション豊かに可
愛く見えることを意識して選定。

#3
こだわりのカラバリ
味ごとに5種類のカラーバリエー
ションを作成。それぞれのネーミ
ングにもこだわりがある。

□ Romantic
■ Pop
□ Natural
□ Simple

Check!

「マスカット味」のカラー数値

地中海のきらめきブルー
（C99／M2／Y21／K17）

早朝の勿忘草ブルー
（C50／M25／Y0／K0）

朝焼けの世界ピンク
（C0／M49／Y28／K0）

人魚のなみだブルー
（C60／M0／Y16／K0）

昼下がりのうたたねイエロー
（C0／M45／Y70／K0）

Summary:

購買層に合わせたおしゃれ感を意識

甘ずっぱい果実の味わいと、おしゃれなパッケージデザインに気
持ちが彩られるグミをコンセプトにし、20〜34歳の女性をター
ゲットとして開発。季節感や流行りを意識し、王道グミでありな
がらも常に新規性を感じさせる商品企画を心掛けている。フルー
ツのシズルをいかに美味しそうに見せるかが最大のこだわり。
ただのお菓子で終わらないよう、カラーバリエーションや底面に
メッセージを入れるなどの情緒感も重視している。

Company: カンロ株式会社

Brand: ピュレグミ

Genre: 菓子

Sale: 2002年2月〜現在

レトロン焼きカレー

ガーリーなイラストを大胆に配置した
レトロ & キュートなパッケージ

01

KYUSHU VEGETABLE OVEN BAKED CURRY

九州野菜焼きカレー

甘口

厳選素材の手作りスパイスカレー

アレルギー物質28品目不使用

※調理例

02

OVEN BAKED CURRY FROM MOJIKO

門司港発焼きカレー

牛肉入り

中辛

天然素材の無添加手作りスパイスカレー

32種類の天然スパイス使用

※調理例

03

HAKATA MENTAI OVEN BAKED CURRY

博多明太焼きカレー

辛口

厳選素材の手作りスパイスカレー

博多出汁明太子使用

※調理例

01 九州野菜焼きカレー　　**02** 門司港発焼きカレー　　**03** 博多明太焼きカレー

DESIGN MEMO

前面　側面

#1
ゴツゴツとしたフォントで
食感を表現

カレーのピリピリとした印象と、ゴロゴロと入った具材の食感をイメージして、商品名には極太のゴツゴツとした味わいのある「鉄瓶ゴシック」を使用。

#2
さまざまな
ディスプレイ方法に対応

自社店舗以外にも、卸売りでの全国展開を見越して、どんな陳列のされ方をしても目立つようにパッケージの側面にもイラストを入れている。

蓋面・底面

#3
並べるとより目立つカラー展開

売り場で目立つよう、3種類ともビビッドな色をチョイス。甘口の「九州野菜焼きカレー」には野菜を連想させるグリーン（C100／M0／Y90／K0）、中辛の「門司港発焼きカレー」は甘口と辛口の中間をとった配色のイエロー（C0／M0／Y100／K0）、辛口の「博多明太焼きカレー」は明太子と辛さを連想させるレッド（C0／M100／Y100／K0）、に。

☐ Romantic
■ Pop
☐ Natural
☐ Simple

Summary:

レトロ感のあるイラストで、ブランディング

観光地によくあるお土産カレーとの差別化を図り、「自分の部屋にも飾りたくなるような可愛いパッケージ」「カレー目当てに来店してもらえる商品」を目指した、レトロン焼きカレーシリーズ。中央には、福岡を拠点に活躍するイラストレーターABEchanのポップなイラストで、優雅にカレーを食べている女の子を大胆に配置。商品販売のメインスポットである門司港レトロは大正ロマンの街として有名なので、太めの線の優しいタッチに加え、アイドルっぽい服装やしぐさでレトロな雰囲気になるよう意識している。

Company: 株式会社プリル

Brand: 九州野菜焼きカレー、
門司港発焼きカレー、
博多明太焼きカレー

Genre: 食品

Sale: 2019年12月〜現在

山形ジェラート

山形の冬景色をモチーフに
濃厚なジェラートの味わいを表現

01 山形ジェラート バニラ　02 山形ジェラート 秘伝豆
03 山形ジェラート つや姫　04 山形ジェラート ラムレーズン

CI 山形食品株式会社／AD 中山ダイスケ（株式会社ダイコン）／加納冴子（株式会社ダイコン）／DF 株式会社ダイコン

DESIGN MEMO

#1
あえて色数を絞る
「青いパッケージのアイス」として覚えてもらえることを狙い、色数を厳選。2色のブルーで夜空と大地を表現し、奥行きのあるデザインに。

Check!
図案化された平面のデザインにも関わらず、2色のブルーとホワイトを使い分けることで、空と大地の奥行きも感じることができる。

□ Romantic
■ Pop
□ Natural
□ Simple

#3
丸みのあるオリジナルロゴ
商品名のフォントは「UDタイポス515」を参考に、肉厚なオリジナルのロゴタイプを制作。角を丸めることで舌触りがなめらかなジェラートを表現。

#2
シリーズ感を意識
ラインナップが増えることを考慮し、ベースの背景デザインはシンプルに統一。その分、フレーバー名が書かれたシールは、フォントや形を変えて遊び心を。

Summary:

定番に捉われない自由な発想をパッケージでアピール

消費者に山形の特産品であることがひと目で伝わるように、夜空に広がる満天の星、雪化粧をした山々、月明かりに照らされてほんのり光る雪などをアイスのフタにデザイン。自然豊かな山形の冬景色が表現されている。また、レトロで丸みのあるフォントやマイルドなカラーで、親しみ感もアップ。シンプルなデザインながら、フレーバー名が書かれたシール部分は1つ1つ違う個性的なデザインを施すなど、工夫がなされている。

Company:	山形食品株式会社
Brand:	山形ジェラート
Genre:	食品
Sale:	2015年5月〜現在

髪のこと、これで、ぜんぶ。

女性が好む書体や色を利用
魅力的でおしゃれな世界観を演出

01

01 髪のこと、これで、ぜんぶ。

CI 株式会社かんき出版／D 原田恵都子（Harada + Harada）／I coccory／Ed 今駒菜摘（株式会社かんき出版）

DESIGN MEMO

#1
要素を生かすレイアウト

タイトルはデザイナーの手書き文字を使用。イラストや色数など要素が多いので、他の書体は2種類に絞り、大小や色配分、余白などでメリハリをつけている。賑やかになり過ぎず、読み心地の良いレイアウトを完成させた。

#2
女性に刺さる色味をセレクト

髪(美容)の本なので、女性らしい暖色系を使用。その中でも、生々しく・暑苦しくならないクールなピンクをメインカラーに、それと相性が良いミントグリーンやイエローなどを差し色にして、今っぽいキャッチーな色合いに仕上げた。

#3
厳選した紙の素材で"特別感"を

カバー・帯の紙はキャピタルラップという包装紙を使用。インクを刷ったときの独特の風合いを生かし、地色にはテクスチャーをつけている。本としてだけでなく、手元に置いておきたくなるような"雑貨的"で特別な素材感を演出した。

□ Romantic ■ Pop □ Natural □ Simple

Summary:
髪に悩む女性のために、ひと目でキレイが伝わる装丁に

髪に関する情報を欲し、迷っている方に向けて、「美容師以上に髪の見せ方を知っている」とプロも認めるヘアライター佐藤友美さんが「髪に関するすべてのこと」をまとめた1冊。年齢はあえて絞らず、自分の髪に満足していない人、もっとキレイになりたい人をターゲット層に設定。デザインで考慮した点は、髪に関することがギュッと凝縮されている本だと伝わること、読み終わったあとも本棚に置いておきたい、持っているだけで気分が上がる本にしたいということ。そして、ヘアスタイル=ライフスタイルと考え、本を手に取ってくれた読者が、「自分らしさ」を身にまとい、前向きになれるようなカバーデザインを目指した。

Company: 株式会社かんき出版

Brand: 髪のこと、これで、ぜんぶ。

Genre: 書籍

Sale: 2021年9月〜現在

【 category : **3** 】

Natural

商品の素材感やイメージが伝わりやすい
ナチュラルなデザインは、
どこかほっこり安心するようなテンションが魅力的。
生活にそっと寄り添うような素敵なデザインには、
商品の特徴を再現するアイディアがたくさん。

夢みるバーム

幻想的なイラストや書体で
夢みる女の子の世界観を表現

01

02

03

04

01 夢みるバーム 海泥スムースモイスチャー　　02 夢みるバーム 白泥リフトモイスチャー
03 夢みるバーム 赤泥リンクルモイスチャー　　04 夢みるバーム ガスールブライトモイスチャー

CI ロゼット株式会社／AD 尾関彩子（株式会社 広美）／D 中村にいな（株式会社 広美）／I やがわまき／Dr 富樫 謙（株式会社 広美）

DESIGN MEMO

Check!

同メーカーの主力商品である「ロゼット洗顔パスタ」との親和性を持たせるため、同系色のカラーを選び、イラストの中にもロゼット洗顔パスタのアイコンである鏡を忍ばせている。

#1
大人の女性に受け入れやすいカラー

カラフルなイラストとは対照的に、高級感のある落ち着いた色味を基調とし、大人でも手に取りやすいパッケージに。イラストが映えるよう、ボトルは白をセレクト。

#3
儚げな幻想的なイラスト

バームのとろける感触の心地良さが伝わるよう、やがわまきさんのイラストを起用し、柔らかで幻想的な世界を表現。360度イラストを施し、どこから見ても可愛いデザインに。

#2
繊細でアンニュイな書体

イラストとの親和性を持たせた、繊細なタッチの手書きロゴ。働く大人の女性に響くような、ちょっぴりアンニュイな雰囲気も醸し出している。

□ Romantic
□ Pop
■ Natural
□ Simple

Summary:
ストーリー性のあるイラストで女性の心をキャッチ

「夢みるキレイを叶える」をコンセプトに作られたクレンジングバーム。小さな商品スペースの中に、夢の世界を詰め込みたいとのデザインコンセプトで、幻想的でストーリー性のあるイラストを起用。「海泥スムースモイスチャー」は海の中の魚たちのゆらめきを散りばめ、「白泥リフトモイスチャー」は森の中の可愛い動物たちや植物たちをあしらっている。「赤泥リンクルモイスチャー」は、配合する成分のフレッシュさやはじけるフルーツ感を、「ガスールブライトモイスチャー」は、くすみがとれ、輝くような肌のイメージを花畑で表現。イラスト以外は、余白を意識してシンプルに仕上げ、メリハリを出している。

Company:	ロゼット株式会社
Brand:	夢みるバーム
Genre:	スキンケア
Sale:	2020年9月〜現在

おやつTIMES

読んで楽しい、食べて美味しい
地域を応援するパッケージ

01

おやつ　TIMES

福島の
セミドライネクタリン

FRESH DRIED NECTARINE FROM FUKUSHIMA

甘酸っぱさ、ぎゅぎゅっと

福島県産
ネクタリン

02

おやつ　TIMES

富山の
しろえび.せんべい

WHITE SHRIMP RICE CRACKERS FROM TOYAMA

パリッと旨い、しろえび香る

The のもの *Produce*

富山県産
しろえび

03

おやつ　TIMES

千葉の
ほうじ茶ぴーなつ

ROASTED GREEN TEA COATED PEANUTS FROM CHIBA

食感楽しく、ビターな甘さにホッ

The のもの *Produce*

千葉県産
落花生

04

おやつ　TIMES

長野の
ひとくち桃大福

GOLDEN PEACH DAIFUKU FROM NAGANO

ふわもちもち、フルーツの大福

The のもの *Produce*

長野県産
黄金桃

05

おやつ　TIMES

伊豆の
ニューサマーオレンジぴーる

CANDIED NEW SUMMER ORANGE PEEL FROM IZU

たおやかな甘みと酸味

伊豆産
ニューサマーオレンジ

06

おやつ　TIMES

宮崎の
やわらかゆずぴーる

CANDIED YUZU PEEL FROM MIYAZAKI

ふわり香るやわらかゆず

宮崎県産
ゆず

CI JR東日本／CD 太刀川英輔（NOSIGNER）／AD 太刀川英輔（NOSIGNER）／
D 太刀川英輔、野間 晃輔、永尾仁、川喜多ノエミ（NOSIGNER）、Kazuhiko Hasegawa、Maya Asada（DODO DESIGN）／
I 田渕正敏／CW Hiroko Kawabata／P,DF NOSIGNER

DESIGN MEMO

#1
安定感のある書体選び

商品タイトルの文字は平仮名に明朝体、漢字にゴシック体と2つの書体を選択。漫画などで使われる「アンチゴチ」と言われる手法で、懐かしさと可読性を両立。

#2
シンプルでも目を引くストライプ

当初より数十種類のラインナップが販売されることが決まっていたため、被りを避けるために細×太ストライプでバリエーションが増やせるようにしている。新商品のデザインの際には既存商品と並べながら色を検討。

#3
メインコンセプトの新聞風

本文は、新聞型のメディア性を持ったパッケージにするため「新聞明朝」を使用。いかにメディア的に設計できるかを配慮している。

Check!

裏面には、素材となっている特産品を生み出した土地の観光情報を掲載。

Summary:
TIMES風パッケージでワクワクの「おやつTIMES」

地域活性化を目指し、東日本各地で食べられているお菓子を、手軽に持ち運べる小袋サイズにリパッケージした「おやつTIMES」。パッケージ全体が新聞型になっていて、写真の下には縦書きで生産者の商品へのこだわりや思いを掲載。「お菓子を通じて地域とつながって欲しい」というコンセプトにもとづき、裏面にはその土地の観光地情報も書かれている。メインターゲットは「小腹が減って、駅ナカのコンビニでお菓子を購入する女性」。明るく元気な色を使った、太さの異なるカラフルなツートーンのストライプで、売り場でも目を引くデザインに。

□ Romantic
□ Pop
□ Natural
□ Simple

Company:	JR東日本
Brand:	おやつTIMES
Genre:	菓子
Sale:	2016年3月〜現在

CAROB CUBE

キャロブキューブ

原材料の産地である地中海風の
爽やかさを伝えるデザイン

01

01 CAROB CUBE

CI 株式会社ロッテ／AD 末藤智菜／D 末藤智菜／I 末藤智菜／P 松浦歩（日本コマーシャルフォト）／CW 後藤宏行／レタッチ 金ヘップル（日本コマーシャルフォト）

DESIGN MEMO

#1
青と白を基調とした配色

地中海地方の海や建築物を連想させる、青と白が基調。アクセントで使用しているオレンジ色は、商品の特徴であるキャラメルのような風味をイメージ。

#2
自由で大らかな印象の書体

地中海風のデザインとの相性を考え、商品名は「Bellefair」というラテン系のフォントをセレクト。さらに、細部の形状や太さをエッジ処理で調整している。

#3
日光のようなライティング

パッケージの商品写真は、地中海の強い日差しを浴びる建築物をイメージし、日光のようなライティングで陰影を出している。

Check!

四角いパッケージの形状は、店頭で複数陳列された際、地中海地方で親しまれているタイルのように見える演出効果を狙っている。

□ Romantic
□ Pop
■ Natural
□ Simple

Summary:

独自の世界観で差別化を図る

キャロブキューブは、地中海地方原産の豆である「キャロブ」を主原料に使ったチョコレートのようなお菓子。珍しい原料を使用していることをアピールするため、配色、書体、商品写真のライティングに至るまで、地中海風のテイストで統一することで、オリジナリティあふれるデザインに。また、ノンカフェインであることや、素朴でやさしい風味を表現するため、手書きのイラストや文字を使用し、やわらかい雰囲気を演出。トレンドに敏感で健康志向の女性が手に取りたくなるパッケージに仕上げている。

Company:　株式会社ロッテ

Brand:　CAROBCUBE

Genre:　菓子

Sale:　2019年4月〜11月

YOGHURT LIQUEUR

ヨーグルトのお酒

牛乳ビンの可愛さにときめく
お酒っぽくないパッケージ

01 ヨーグルトのお酒 プレーン 　　02 ヨーグルトのお酒 アロエ 　　03 ヨーグルトのお酒 リーブル 高知名物

04 ヨーグルトのお酒 マンゴー 　　05 ヨーグルトのお酒 ラズベリー 　　06 ヨーグルトのお酒 ゆず

CI 菊水酒造株式会社／Pr 菊水酒造株式会社／DF 非公開

DESIGN MEMO

#1
書体で柔らかい印象にする

優しい印象になるよう、細めの手書き風のフォントを使用。柔らかいデザインで、ヨーグルトのまろやかさやお酒の甘さを表現している。

#2
掛け紙をつけて存在感アップ!

牛乳瓶の口部分に掛け紙をつけることで、華やかな印象に。小ぶりな商品ながら売り場でも目をひき、プレゼントにもあうデザインに仕上げている。

Check!

ラベルは牛柄で揃え、色味はそれぞれのフレーバーのキーカラーを基調にしている。

#3
牛乳瓶をイメージしたパッケージ

ヨーグルトを使ったお酒ということがわかるよう、牛乳瓶を連想させるパッケージに。女性が手に取りやすいよう、雑貨のような雰囲気も出している。

□ Romantic
□ Pop
■ Natural
□ Simple

Summary:

思わず飾りたくなるような見た目で手に取りやすく

女性をターゲットとした、ヨーグルト風味のお酒シリーズ。お酒のパッケージでは珍しい牛乳瓶を彷彿とさせるデザインにすることで、「ヨーグルト」のイメージを強く打ち出している。また、美容やダイエットを意識している女性が飲みやすい、小さめのサイズ感(170ml)もポイント。また、牛乳を混ぜたような優しいパステルカラーで統一し、お酒のまろやかな口当たりや甘さを表現している。

Company:	菊水酒造株式会社
Brand:	ヨーグルトのお酒
Genre:	飲料
Sale:	2021年2月〜現在

九州アミノシェイク

優しい素材と丸みのあるフォントで
プロテインのイメージをナチュラルに

01

02

01 九州アミノシェイク　カカオ味　　**02** 九州アミノシェイク　抹茶きなこ味

CI 九州オーガニックメイド株式会社／CD 矢上昭浩／D 柳好美

DESIGN MEMO

Check! 商品名は、丸みのある手書き
文字をベースに作字。

#1
優しさを伝えるクラフト袋

プロテイン特有の力強いデザインは避け、大豆のイメージとリンクしやすいクラフト紙を採用。全体の色使いは2～3色に抑えて、目線が分散しないようにしている。

#2
読みやすいシンプル書体

フレーバー名は「ほのか丸ゴシック」、チェックリストは「かんじゅくゴシック」を使用。

#3
アイコンで情報を整理

シェイカーのシルエットの中に、中身をイメージしたイラストを配置。ネットショップで買われることを意識して必要な情報を盛り込みながらも、うるさくならないようアイコン的に配置。初見で味や舌触り、飲んでいる自分の姿をポジティブにイメージできるよう工夫している。

☐ Romantic ☐ Pop ☑ Natural ☐ Simple

Summary:

素材を生かしたナチュラルさを表現

きなこ、緑茶、モリンガなどの100％植物性素材を使っている「九州アミノシェイク」。プロテインといえば、これまでは強靭に体を鍛えたい男性がメインユーザーだったが、本商品のメインターゲットは、健康的なボディメイクを目指す30～40代の女性。プロテインの持つ筋肉やケミカルといったイメージを払拭し、逆にナチュラル感あふれる落ち着いた雰囲気をベースにしている。「スイーツ感覚で飲んで欲しい」という思いから、カフェに並んでいても違和感がないように、余分な情報をそぎ落としたパッケージは、シンプルで女性の部屋にもマッチ。

Company:	九州オーガニックメイド株式会社
Brand:	九州アミノシェイク
Genre:	食品
Sale:	2019年3月～現在

世界のスープ食堂

スープで世界旅行を満喫する
すてきな世界観を配色と写真で表現

01

世界のスープ食堂
スーパー大麦入り
ミネストローネ
Minestrone
〈化学調味料不使用〉
1人前
160g

02

世界のスープ食堂
スーパー大麦入り
クラムチャウダー
Clam Chowder
〈化学調味料不使用〉
1人前
160g

03

世界のスープ食堂
スーパー大麦入り
紅ずわい蟹のビスク
Red Snow Crab Bisque
〈化学調味料不使用〉
1人前
160g

04

世界のスープ食堂
もち麦入り
参鶏湯
Samgyetang
〈化学調味料不使用〉
1人前
160g

05

世界のスープ食堂
スーパー大麦入り
ラクサ
Laksa
〈化学調味料不使用〉
1人前
160g

06

世界のスープ食堂
もち麦入り
トムヤンクン
Tom Yum Kung
〈化学調味料不使用〉
1人前
160g

01 世界のスープ食堂 スーパー大麦入りミネストローネ
02 世界のスープ 食堂スーパー大麦入りクラムチャウダー
03 世界のスープ食堂 スーパー大麦入り紅ずわい蟹のビスク
04 世界のスープ 食堂もち麦入り参鶏湯
05 世界のスープ食堂 スーパー大麦入りラクサ
06 世界のスープ 食堂もち麦入りトムヤンクン

86　CI エム・シーシー食品株式会社／P 佐藤豊浩（株式会社TPworks）／Dr 凸版印刷株式会社／DF 株式会社 muse

DESIGN MEMO

#1
上下をセパレートして
スタイリッシュに

上部には真俯瞰の写真で商品をすっきりと見せ、ボタニカルな背景柄とフィットさせることでオリジナリティを強めている。下部は既存のスープ売り場にはなかった強めのパステルカラーで独特の佇まいを演出。

#2
上品かつ
力強いフォントをミックス

商品名のフォントは「かもめ龍爪」を使用。ブランド名、商品名、商品特徴、それぞれ個性を出すために、他のフォントを混在させつつも、サイズや太さを合わせてバランスを取っている。文字要素は店頭でプライスカードがかかっても、見える高さにキープ。

□ Romantic
□ Pop
□ Natural
□ Simple

#3
旅と自然をコンセプトにしたロゴ

「コロナ禍で外出や旅行がしづらい状況でも、スープを飲むだけで、自然豊かなピクニック気分を満喫できるように」をコンセプトにブランドマーク化。バスケットにはピクニックと旅行カバンの2つの意味を持たせ、解放感のある雲の要素もあわせている。

#4
地色をあえて目立たせる

シリーズで商品をそろえたくなる欲求を生み出す、パステルトーンの色地。CMYKはミネストローネ（C0／M0／Y100／K0）、クラムチャウダー（C60／M0／Y30／K0）、紅ずわい蟹のビスク（C0／M55／Y60／K0）、参鶏湯（C0／M0／M52／K0）、ラクサ（C35／M0／Y100／K0）トムヤンクン（C0／M85／Y60／K0）。

Summary:

若い女性を意識したパステルカラー×ボタニカル柄

世界を旅して出会ったスープに雑穀を加えた「世界のスープシリーズ」は、若い消費者に訴求するため、スープ売り場では少ないパステルカラーに重きを置いて色自体を目立たせ、文字やアイコンは最小限にとどめている。お皿の背景は、「窮屈な日常から解放するひととき」を念頭に素材を選択。ボタニカルなパターンでシリーズの統一感を図りながらも、中国の酸辣湯はシノワズリーを感じさせる薄めの色調、タイのトムヤンクンはエキゾチックな大柄、ラクサはバティック柄と、国の雰囲気も意識したテーブルクロスを使用している。

Company: エム・シーシー食品株式会社

Brand: 世界のスープ食堂

Genre: 食品

Sale: 2019年12月〜現在

フレンチトースト風アイスバー

食べるシーンを想像させる
お店を意識したデザイン

01

01 フレンチトースト風アイスバー

 CI 赤城乳業株式会社／D 平井佳奈子

DESIGN MEMO

#1
手作り感をアップさせる
フォント選び

フレンチトーストの手作り感や温もりを
表現するため、商品名には手書き風フォ
ント「DFPてがき彩W3」を使用。

#2
食べる情景をデザインに反映

フレンチトーストを食べる場面をイメージしてデザ
イン。テーブルクロスを表現したチェック柄に、フ
レンチトーストを彷彿させる鮮やかなイエロー（C0
／M30／Y100／K0）をメインカラーにしている。

#3
あえて商品写真を載せない手法

アイス自体の見た目がフレンチトーストに近づ
けられていたので、表面にアイスの画像は載せ
ず、裏面にだけ掲載。袋からアイスを取り出し
たときに驚きが得られるようにしている。

□ Romantic
□ Pop
□ Natural
□ Simple

Summary:

お店で食べる雰囲気をデザインに反映

「まるでフレンチトーストを食べているようなアイスバー」をコン
セプトに、老若男女に支持される商品を目指した。お店で提
供されるような、インパクトのあるフレンチトーストの写真を
メインに据え、カトラリーをデザインに差し込むことで、アイス
でありながら"フレンチトーストを食べる"ことをお客様にイ
メージしてもらえるようにと考えた。写真だとリアルさが強調
されて浮いてしまうので、メインであるフレンチトーストと裏
面のアイス以外の要素は極力イラストで表現している。

Company: 赤城乳業株式会社

Brand: フレンチトースト風アイスバー

Genre: 菓子

Sale: 2021年5月～2021年8月

黄金三日月カレー

キュンとするような
輝く月のパッケージ

01

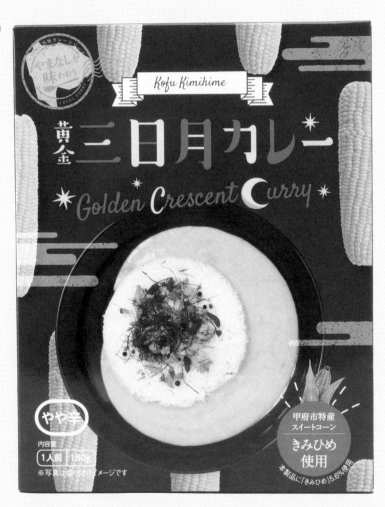

01 黄金三日月カレー

CI 富士山プロダクト／ Pr アシザワ貴広（富士山プロダクト）／ DF lildots

DESIGN MEMO

#1

手描き風のポップな商品名
メインターゲットの女性が手に取りやすいポップな書体を採用。商品のイメージカラーである黄色と、オレンジの2色を使ってよりキラキラ感を表現。

#2

夜空に浮かぶ星のモチーフ
商品の周りには原材料に使用しているスイートコーンの写真をランダムに配置。背景色の紺色と合わせることでコントラストが際立ち、夜空に浮かぶ星をイメージしている。

#3

なによりも「月」に見えるように
商品写真は、メインのカレーがいかに三日月のかたちに見えるかを意識して撮影。真俯瞰で中央に大きく配置することで、商品名に沿った大きな三日月を表現している。

☐ Romantic　☐ Pop　☑ Natural　☐ Simple

Summary:

個性的な黄色のカレーを三日月に見立てて配置

山梨の特産品を使ったカレーというコンセプトから、味も色味もスイートコーンの特徴を生かした商品を開発。結果として、商品自体も女性が好む、SNS映えを意識したこれまでにない色鮮やかな黄色のカレーの販売に至った。パッケージは商品の特性を最大限に引き出すよう、「夜空」をイメージしてデザイン。紺色を背景色にし、三日月のように盛りつけたカレーの調理例写真を大々的に掲載。周囲にはイラストで雲を入れ、星に見立てたスイートコーンをランダム配置している。

Company: 富士山プロダクト

Brand: 黄金三日月カレー

Genre: 食品

Sale: 2020年1月〜現在

雪山ソルベ

雪のようにふわりと溶けるくちどけを
想像させる優しいデザイン

01 雪山ソルベ かき　　02 雪山ソルベ ら・ふらんす　　03 雪山ソルベ さくらんぼ

　　CI 山形食品株式会社／AD 中山ダイスケ（株式会社ダイコン）／D 今野志保（株式会社ダイコン）／I 今野志保（株式会社ダイコン）／DF 株式会社ダイコン

DESIGN MEMO

#1
柔らかいタッチのイラスト

当初はアクリル絵の具での制作を検討したが、雪のようにふんわり軽く、さっぱりとした口当たりを表現するため、色鉛筆の柔らかいタッチで描いた。

#2
ぽってり丸いフォント

モリサワの「A1明朝」を参考に丸みのあるオリジナルフォントで、ふんわりした雪をイメージ。フレーバー名は、全体のバランスを見て、「筑紫A丸ゴシック」に。

#3
銀世界のようなカップ

フタ部分を鮮やかな果実と、果実と反対色を用いた背景でカラフルにした分、カップは「銀世界」を想像できるようなシルバー1色で引き締めている。

□ Romantic
□ Pop
□ Natural
□ Simple

Summary:

食べることへの"ワクワクする気持ち"をパッケージに

デザイナー自らが、「降り積もった雪の中でミカンを冷やして食べたとき、雪で冷えた果物を食べるという非日常にワクワクした」という経験をもとに、デザインされたパッケージ。大きく描かれた果実があふれる果実感を表現するとともに、小さな人物との対比で、まるで絵本を開いたような物語性を感じるパッケージに仕上がっている。また、丸みのあるフォントと優しいタッチのイラストがマッチして、ふわふわ舞い降る雪のように柔らかなソルベの口どけを連想させてくれる。

Company:	山形食品株式会社
Brand:	雪山ソルベ
Genre:	食品
Sale:	2019年12月〜現在

La Cantine

ラ・カンティーヌ

自宅で気軽に楽しめる
カジュアルフレンチがテーマ

01

02　03　04

CI マルハニチロ株式会社／CD 秋山隆宏（株式会社電通）／CAD 谷沙織（株式会社電通）／AD 岡部真紀（株式会社 GK グラフィックス）／
D,I 柿崎弓子（株式会社 GK グラフィックス）／A 株式会社電通／DF 株式会社 GK グラフィックス

DESIGN MEMO

#1 フランス食器をイメージ

フランスの洋食器をモチーフに、コンセプトであるカジュアルフレンチのイメージを表現。白地に青の模様は、輪郭を滲ませて陶器のような質感を出している。

#2 こだわった巻紙の色合い

巻紙は風合いを出すため、淡い色合いにして単色の中に濃淡を作っている。ベースの青い模様を引き立たせるため、パステル調の優しい色で揃えている。

#3 リユースを想定したデザイン

ターゲットである若い主婦が憧れるようなおしゃれなイメージをもとに作成。巻紙に情報を集約させ、本体はノーグラフィックにすることでリユースを促し、さりげなく生活に溶け込むようなブランドを目指した。

□ Romantic

□ Pop

□ Natural

□ Simple

Summary:
陶器のようなおしゃれなパッケージ

ワインにも合うフレンチメニューを、自宅でカジュアルに楽しめるスペシャルなフレンチ素材ブランド。若い主婦層をターゲットとした新たな食習慣の創出を目指している。パッケージはそのまま食卓に出しても見栄え良く、より気軽に楽しんでもらえるデザインにすることを重視。陶器のような質感と、白と青が生み出す洗練された雰囲気が、商品コンセプトと合致したため採用。ブランドロゴは、既存の書体をアレンジしてマークと組み合わせることで、カジュアルなフレンチレストランのような印象を演出している。

Company:	マルハニチロ株式会社
Brand:	La Cantine
Genre:	食品
Sale:	2013年11月〜現在

ECLEAR warm

エクリアウォーム

「温め」でも季節を問わず欲しくなる
スタイリッシュな配色とイラスト

01

02

03

01 ECLEAR warm USB ホットアイマスク　　02 ECLEAR warm USB フットウォーマー
03 ECLEAR warm USB ブランケット

製品写真提供：CEMENT PRODUCE DESIGN LTD.
CI エレコム株式会社／CD 鹿野峻（エレコム株式会社）／AD 江里領馬（CEMENT PRODUCE DESIGN LTD.）／製品 D 鹿野峻（エレコム株式会社）／
パッケージ D 江里領馬、中道亮平（CEMENT PRODUCE DESIGN LTD.）／I 黒田理沙（CEMENT PRODUCE DESIGN LTD.）／
Dr 南真理（エレコム株式会社）／DF CEMENT PRODUCE DESIGN LTD.

DESIGN MEMO

#1 癒しと機械感を掛け合わせた製品ロゴ

製品名の「warm」部分は、身体を癒すイメージの曲線と、機能の強さを掛け合わせて作字。キャッチ部分は「ZEN角ゴシック-B」を使用。強すぎず、弱すぎず、ユーザーが親しみを覚え、心にコピーが入ることを考慮して選定。

#2 温かい雰囲気を最小限にした配色

「温めること」が目的ではなく、温めることで「身体が癒される」製品を目指すため、温かみのあるイメージのオレンジ色（C0／M50／Y100／K0）は、全面に打ち出すのではなく差し色に。イメージカラーで縁取ることで、全体のバランスを整えている。

#3 写真は影を生かして目立たせる

単に切り抜き写真を配置するのではなく、影を生かすことでデザインに馴染ませ、イラストに負けないように工夫している。

□ Romantic □ Pop ■ Natural □ Simple

Summary:
シーンを選ばず使えるスタイリッシュさ

「あったかグッズ」の市場は冬・女性を意識した製品が多い中、季節や性別を問わず使用できるよう開発された本製品。幅広いターゲットに手に取ってもらえるよう、可愛過ぎず、クール過ぎないバランスのとれたイラストを採用。自宅だけではなく、オフィスでの休憩時間など、製品を使うシーンを切り取って表現することで、製品を暮らしに取り入れた姿を想像できるよう意識している。また、シリーズを店頭に並べると、漫画のコマのような見せ方となり、ワクワク感や購買意欲につながるよう期待してデザインされている。

Company: エレコム株式会社
Brand: ECLEAR warmシリーズ
Genre: 雑貨
Sale: 2019年12月〜現在 2022冬リニューアル予定

【 category : 4 】

Simple

トレンドを抑えつつ、削ぎ落とされたデザインは、
シンプルだからこそセンスが光る。
幅広い世代に受け入れられやすく、
今どきおしゃれな空気感を詰め込んだ
デザインのポイントを見てみましょう。

DOLLY WINK SALON EYE LASH

ドーリーウインク サロンアイラッシュ

印象的な動物のアイコンで
店頭でもSNSでも際立つかわいさ

01 上品カールなウサギ　　02 すっぴんちょい足しオコジョ　　03 まつげパーマなバンビ
10 ばっちりブラウンなリス　　11 繊細ロングなシマウマ　　12 濃いめボリュームなライオン

CI 株式会社コージー本舗／CD 外崎郁美（株式会社電通）／AD 八木彩（株式会社電通）／PL 武田保奈実（株式会社コージー本舗）、阿佐見綾香（株式会社電通）／
CW 鎌田明里（株式会社電通）／D 服部雅世、河村菜々子、工藤真輝（ジェイツ・コンプレックス）／I 木原未沙紀／
P 櫻田亨／Pr 益若つばさ／PR_PL 辰野アンナ（株式会社電通）／AE 東亜理沙（株式会社電通）／A 株式会社電通／DF ジェイツ・コンプレックス

DESIGN MEMO

#1
箔押しとシンプルさで高級感を
高級感を大切にしたすっきりと洗練されたデザインにして、ロゴと商品名にはゴールドの箔押しを採用。

#3
読みやすくてかわいい曲線の書体
欧文は「Gill Sans」、和文は「iroha 23kaede」を使用。Gill Sansは小さく組んでも視認性が高く、無機質になり過ぎない書体で、ブランドすべての商品で使用。

#2
強い陰影で印象を残すイラスト
動物のイラストは小さくてもインパクトを残せるよう陰影は強めに。リアルな動物描写だと怖く見える可能性があるため、女性がひと目で「可愛い！」と思えるようにデフォルメ。

#4
店頭で目がイ行くグラデーション
並んだときの楽しさを意識したカラー展開。薄い色はナチュラルな仕上がり、濃くなるほど華やかな仕上がりになるようなグラデーションで、中身のイメージを色でわかりやすく整理。

□ Romantic　□ Pop　□ Natural　■ Simple

Summary:

個々の差別化とSNS戦略を意識した動物モチーフ

モデルの益若つばさ氏がプロデュースするつけまつげDOLLY WINK SALON EYE LASHは、「なりたい動物のイメージに合わせて選べる」がコンセプト。それぞれの差がわかりにくくなりがちなつけまつげという商材において、仕上がりをいかにデザインで伝えるか試行錯誤をした結果、動物に例える案に。「上品メイクならウサギ」「目力強めならライオン」と購入者それぞれの「なりたい」イメージを動物に重ねている。ナチュラルな仕上がりのアイテムは淡い背景色、華やかな仕上がりのアイテムは濃い背景色を用いて、ひと目でボリューム感が伝わるよう工夫している。

Company:	株式会社コージー本舗
Brand:	ドーリーウインク
Genre:	つけまつげ
Sale:	2021年6月〜現在

SiNC SiNK

シンクシンク

使用感や効能からヒントを得て
考え抜かれたデザイン

01

01 シンクシンク PHウォーターフルシートマスク

CI 株式会社 スタイリングライフ・ホールディングス　BCLカンパニー／ CD 小泉勝代／ Pr 西村都美

DESIGN MEMO

#1
透明箱を生かしたレイアウト

説明的なコピーはなるべく商品本体にかからないように上部に集約。透明箱なので、裏面の表示が表のデザインを邪魔しないように工夫している。

#2
文字で商品の特徴を表現

透明感のある素材に合うように抜け感のあるフォントを選定。「i」を小文字にすることで文字を逆さまにしたデザインが可能に。逆さまにすることで、潤いが肌に深く浸透することを表現している。

#3
リトマス紙をイメージした色味

赤と青で表されることが多いpHを、ピンクと淡いブルーのグラデーションで女性らしく配色に取り入れた。中央のスクエアはリトマス紙から着想を得ており、リトマス紙を弱アルカリ性の温泉水に浸したときに、下からブルーに染まっていくイメージを表現している。

☐ Romantic

☐ Pop

☐ Natural

■ Simple

Summary:

透明感や淡い色味でシズル感を意識

温泉の美容効果に着目し、弱アルカリ温泉水を使用したシートマスク。「SiNC SiNK」というブランド名には、肌と潤いがシンクロ（SYNCHRO）する、肌に潤いが深く浸透（SINK）する、肌のことを考える（THINK）という意味が込められている。使ったら肌が潤いそう、気持ち良さそうという印象を与え、シートマスクのみずみずしさを直感的に伝えるために、シズル感を重視。また、それを最大限に表現できる透明パウチと透明箱を採用し、デザインはその仕様を邪魔しないシンプルな文字組みで構成されている。

Company: 株式会社スタイリングライフ・ホールディングス BCLカンパニー

Brand: SiNC SiNK

Genre: スキンケア

Sale: 2021年10月〜現在

WHOMEE
フーミー

自由で楽しいブランドの
イメージをさまざまな柄で表現

01 WHOMEE ちっちゃ顔シャドウ　　02 WHOMEE おでかけUVパウダー　　03 WHOMEE コントロールカラーベースN　ブルー
04 WHOMEE アイブロウブラシ 熊野筆　　05 WHOMEE コントロールカラーライナー スペースグレイ

DESIGN MEMO

#1

ブランドコンセプトを
背景テクスチャーに反映

規則的なパターンではなく、偶然できたよ
うにも見える模様は、"もともと持ってい
る自分らしい美しさを感じて欲しい" とい
うブランドの考えから着想を得ている。

#2

さまざまな手法で
作った背景模様

デザインモチーフは、光や自然、動植
物の模様のほか、モチーフのない抽象
的なものもある。絵の具、鉛筆、写真や
グラフィックなど、多様な制作方法を
取り入れ、丁寧に作り込んでいる。

#3

自由で楽しいイメージに

楽しさ、美しさ、可愛さが感じられるこ
とを大切に制作。製品の特徴や色味を意
識しながらも、あまり説明的にならない
ようにしている。また、模様の中に動き
や光と影、質感を感じられる配色を意識。

□ Romantic □ Pop □ Natural ■ Simple

【配色】
- PANTONE 200 C（赤）
- PANTONE Rhodamine Red C（ピンク）

Summary:

多様な柄でメイクの楽しさを表現

ヘアメイクアップアーティスト イガリシノブ氏がプロデュース
する化粧品ブランド。どんな人が使っても、テクニックレス
で合格点が出せるように考え抜かれたプロダクトは、約100
種類と豊富に展開。メイクの楽しさを表現した、自由でアー
ティスティックなブランドの "世界観" と、アイテムごとの "ら
しさ" をパッケージに盛り込むため、アイテムごとに異なる柄
を採用。表面には疑似エンボス加工を施して手触り感をプラ
スしたことに加え、ロゴのサイズ感や余白のバランスで、全
アイテムのデザインに統一感を持たせている。

Company:	株式会社Nuzzle
Brand:	WHOMEE
Genre:	コスメ
Sale:	2019年3月〜現在

PLUMP PINK

プランプピンク

女子の購買意欲をくすぐる
キュートなデザイン

01

02

01 プランプピンク メルティーリップ グロス　　02 プランプピンク メルティーリップ リキッドルージュ

CI ステラシード株式会社／**CD** 佐々木智也／**AD** 佐々木智也／**D** 前平亮祐／**A, DF** 株式会社パーク

DESIGN MEMO

#1

商品コンセプトを
文字で表現

商品名のフォントは「Brandon
Grotesque」をベースに細部を調
整して、ぷっくりした唇のような
印象に。ポップさや楽しさをグラ
フィックでも表現するため、遊び
のあるタイポグラフィを作成。

#2

高級見えする色味

軽めの色味とパキッとした色味、2
つの商品ラインを直感的に気づい
てもらえるように色を区別。蒸着
紙を使用して高級感を出している。

#3

商品ボトルもデザインの一部

コンセプトである「キス顔リップ」を体現す
るため、キスをするときのキュートさをイ
メージしている。パッケージは商品ボトルに
合わせ、ふっくら感のあるブリスター形状に。

□ Romantic　　□ Pop　　□ Natural　　■ Simple

Summary:

SNS映えを狙った、女子に刺さるデザイン

唇の血色感が上がって唇がぷっくりするリッププランパーと
いう機能性を表現するため、キュートなキス顔をテーマに製
品化。ターゲットである10代後半から30代前半の女性を意
識し、ポーチにひとつは入れたくなるような、持っているだ
けで気分が上がるデザインに。アイコニックな商品ボトルと
リップカラーに調和するよう、パッケージの色味は可愛いピ
ンク〜赤のトーンをベースに、グロスはゴールド、ルージュは
ブラックを取り入れて高級感を演出している。

Company:	ステラシード株式会社
Brand:	プランプピンク
Genre:	コスメ
Sale:	2020年4月〜現在

Rael FACIAL MASK

ラエル フェイシャルマスク

女性らしさと自然の美しさを
デザインで融合

01

02

03

04

01 Raelフェイシャルマスク Week1 (Hydration)　　**02** Raelフェイシャルマスク Week2 (Collagen)

03 Raelフェイシャルマスク Week3 (Vitamin C)　　**04** Raelフェイシャルマスク Week4 (Tea Tree)

DESIGN MEMO

#1

独創的なタイポグラフィ

植物の葉とタイポグラフィの組み合わせは、ブランドのイメージである、芸術的で洗練された想像力豊かな女性像を投影。

#2

成分や効果を連想するカラー

Hydrationは保湿、VitaminCは柑橘類、Tea Treeはお茶の葉、Collagenは原料の花を連想させるカラーに。色のトーンを揃えて統一感を出している。

#3

空間を意識する

文字要素を厳選してパッケージに余白を持たせることで、明るく新鮮で、モダンな雰囲気を作っている。文字間にも余裕をもたせ、すっきりとした印象に。

シンプルながら、線画やアイコンの使い方に至るまで緻密にレイアウト。洗練された印象に仕上がっている。

□ Romantic
□ Pop
□ Natural
■ Simple

Summary:

ボタニカルの英字が目をひくパッケージ

「芸術的で洗練された、想像力豊かな女性」をブランドコンセプトに作られた、ナチュラル生理ケアブランド。生理周期に合わせて選べるボタニカル成分配合のフェイシャルマスクは、それぞれの商品のキーとなる単語の頭文字を大胆にレイアウトし、植物とタイポグラフィの組み合わせに人間の腕をプラスすることで、独創的で目をひくデザインに仕上がっている。また、文字要素を厳選し、パッケージに余白を持たせることで、シンプルながらおしゃれなデザインに。いずれもパステルカラーで色調を揃え、清潔感や女性らしさを演出している。

Company:	fermata株式会社
Brand:	Rael
Genre:	スキンケア
Sale:	現在販売中

piany VIO Feminine Care Razor

ピアニィVIO　デリケートゾーン用

隠しがちな女性の悩みを
デザインでポジティブな印象に

01

01 ピアニィVIO・デリケートゾーン用

CI フェザー安全剃刀株式会社／AD 倉本達司（フェザー安全剃刀株式会社）

DESIGN MEMO

#1

フォントは目立たせつつ上品に

VIOは品がありつつもしっかりと主張できる書体として、「Optima」系をもとに作字。Feminine Care Razorは、ふんわりとした女性らしいイメージを伝えるため「Get Show」をもとに作字をしている。

#2

大人の女性が手に取りやすいカラー

ゴールドやピンクの案を試したところ、ゴージャスになり過ぎたり年齢層が下がってしまったため、ピンクゴールドの光沢紙を採用。「美しさ」と「可愛さ」の両方を兼ね備えたデザインとなっている。

#4

省スペースでも目立つ工夫を

店頭で使用する販促用ボックスは、商品を斜め上に向けて差し込むレイアウトに。パッケージにホイル紙を採用しているため、お店の照明を受けて目立つように配慮している。

#3

日本語はデザインに溶け込ませる

商品内容を表す文言は、目立ち過ぎると手に取りにくくなるため、黒リボンで囲んで配置。情報を伝えつつ、可愛さを演出するワンポイントに。

Summary:

幅広い年代が手に取れるシンプルなデザイン

「ピアニィVIO デリケートゾーン用」は、美容や月経時のストレス軽減を目的に開発された女性がアンダーヘア用カミソリ。女性が不快感を感じずに、アンダーヘアをケアする商品であることを瞬時に分からせるため、余分な説明や装飾はできるだけ排除。シンプルなパッケージは、店頭で周りの目を気にすることなく手に取れる一助にもなっている。購買対象者は10代〜50代と幅広いため、幼いイメージになり過ぎないようピンクゴールドのほどよい光沢感の紙を使用。カミソリの恐怖感を取り払うため、全体として優しい印象にまとめている。

Company:	フェザー安全剃刀株式会社
Brand:	ピアニィ
Genre:	ボディケア用品
Sale:	2020年2月〜現在

Romantic □
Pop □
Natural □
Simple ■

アスティーグ

自由にストッキングを楽しめる
モノクロ写真のパッケージ

01 アスティーグ【肌】　　02 アスティーグ【爽】
03～11 アスティーグ【魅】、【指】、【圧】、【透】、【強】、【快】、【冷】、【再】、【黒】

CI アツギ株式会社／CD 吉永三恵（株式会社日本デザインセンター）／AD 岡崎由佳（株式会社日本デザインセンター）／
D 甲田さやか、植松晶子（株式会社日本デザインセンター）／P 金子親一（株式会社キネェントス）／CW 丸山るい（株式会社日本デザインセンター）／
Pr 曽根良恵（株式会社日本デザインセンター）／DF 株式会社日本デザインセンター

DESIGN MEMO

ノンラン

肌

自然な素肌感

ATSUGI GOOD DESIGN AWARD 2021

#1

11種類の商品の識別性を高めるカラー

キーカラーは製品特長をふまえつつ、選ぶときの楽しみが増えるように選定。発色の良い色だけでなく、スモーキーな色も採用。ストッキング売場に並べた際、漢字ロゴやキーカラーで識別がしやすくなっている。

#2

特長を1文字で表す漢字の商品名

商品名の漢字はオリジナルで作成。ハネやはらい、筆の抑揚を抑えることで、上品な印象に仕上げ、ストッキングの繊細でスムーズな質感を表現。

#3

多様な人が手に取れるモノクロ写真

性別や肌の色にとらわれないニュートラルな印象を形成し、一般的なストッキングのイメージからの脱却を目指している。また、モノクロ写真を使うことで生々しさを抑え、ストッキングそのものの品質の高さに注目が集まるようにしている。

□ Romantic

□ Pop

□ Natural

■ Simple

Summary:

だれもが楽しめるストッキングを目指して

「はきかえよう、自由を。」をコンセプトに2022年にリブランディング。パッケージの着用画像にはあえてモノクロ写真を使用。ニュートラルな印象に仕上げることで、性別や年齢、国籍を問わず手に取りやすい商品シリーズを目指した。また、さまざまな脚の部位を大きく切り取った写真は、「美脚の固定観念から自由になる」というコンセプトを体現している。商品名を一文字の漢字ロゴで表現することで、品数が多い中でも商品の個性をわかりやすく判別でき、スマートな商品選びができるパッケージとなっている。

Company:	アツギ株式会社
Brand:	アスティーグ
Genre:	衣類
Sale:	2022年2月〜現在

かきたね

お客様の使用シーンに寄り添い、
色の選択肢による楽しみを提供

01 かきたね No.015 Red とうがらし　　02 かきたね No.016 Pink うめ　　03 かきたね No.017 Yellow 和風カレー
04 かきたね No.018 Green 柚子胡椒風味　　05 かきたね No.019 Light blue わさび醤油
06 かきたね No.020 Blue チーズ黒胡椒　　07 かきたね No.021 Purple ブレンド醤油

CI 阿部幸製菓株式会社／CD 広野剛士（阿部幸製菓株式会社）／AD 内藤真弓（阿部幸製菓株式会社）／DF 株式会社アドハウスパブリック

DESIGN MEMO

#1

視認性の高いオリジナルフォント

商品名の「かきたね」は、目で見て頭の
中にスッと入ってくるフォントを作成。

#2

豊富な色展開で選ぶ楽しさを

味の選択肢を楽しむ「かきたね」として、黒いパッ
ケージのレギュラーラインの商品展開をしていたが、
そこにプラスして「色の選択肢」でも楽しんでもら
いたいという思いから色展開をすることに。

【メインカラー】

- No.015 RED とうがらし　　　　　 C0/M88/Y76/K20
- No.016 Pink うめ　　　　　　　　 C0/M90/Y51/K20
- No.017 Yellow 和風カレー　　　　 C0/M32/Y92/K20
- No.018 Green 柚子胡椒風味　　　　 C31/M0/Y90/K20
- No.019 Light blue わさび醤油　　　 C44/M0/Y36/K20
- No.020 Blue チーズ黒胡椒　　　　　 C96/M51/Y20/K20
- No.021 Purple ブレンド醤油　　　　 C28/M58/Y20/K20

#3

白黒写真でメインカラーを強調

制作当時、モノクロのイメージ写真は、中身が食べ
物なので社内からは猛反発を受けたが、カラーバリ
エーションシリーズの狙いは「色の選択肢」なので、
できる限り商品ごとのメインカラー以外の情報をな
くそうと考え、現在の仕様に。

□ Romantic　□ Pop　□ Natural　■ Simple

Summary:

商品選びの選択肢を広げるデザイン

「選ぶ」「持ち歩く」「食べる」など、購入者の使用シーンに寄り
添える柿の種を意識した結果、メーカー発信の情報を削ぎ落
としたシンプルなデザインに。黒ベースのレギュラーライン
とは別に、カラーデザインを展開することで色の選択肢でも
楽しめる要素を盛り込んでいる。また、色選びという点で日常
生活で連想される洋服と絡めてデザイン。洋服のタグにある
ようなナンバリングや、三本ラインなどアパレル的なデザイ
ン要素を散りばめて、若い世代にも響く工夫がされている。

Company: 阿部幸製菓株式会社

Brand: かきたね

Genre: 食品

Sale: 2020年6月〜現在

zarame

- gourmet cotton candy -
ざらめ

和の上品さと洋のおしゃれさを
融合させた好バランスデザイン

01

02

03

04

05

06

07

01 zarame クラフトボックス　　プレーン　　　　**02** zarame クラフトボックス　　ほうじ茶ラテ

03 zarame クラフトボックス　京抹茶ラテ　　　**04** zarame クラフトボックス　綿灯華

05 zarame クラフトボックス　抹茶金時　　　　**06** zarame クラフトボックス　桜みるく

07 zarame クラフトボックス　綿八ツ橋

DESIGN MEMO

#1

和テイストと
英文字のバランス

コンセプトを崩さないように、日本語と
英語の配置バランス、比率を意識し、和
柄の印象が強くなり過ぎないよう、英
字で調和をとっている。

Check!

【使用色】
- プレーン　　　■ C72/M68/Y67/K88
- ほうじ茶ラテ　■ C30/M60/Y96/K17
- 京抹茶ラテ　　■ C49/M15/Y88/K0
- 綿灯華　　　　■ C6/M100/Y100/K1
- 抹茶金時　　　■ C65/M30/Y79/K12
- 桜みるく　　　■ C1/M13/Y0/K0
- 綿八ッ橋　　　■ C18/M34/Y100/K0

#2

国内外のお客様へ配慮したデザイン

海外からのお客様も多いためグローバルに受けるよ
う、日本語と英語、和柄と洋柄を用いてバランスを
とった。メインビジュアルは、日本らしい浮世絵と
商品の綿菓子を組み合わせてキャッチーさを演出。

側面は、和・洋どちらにも合うドット柄で、
キュートな遊び心を。

□ Romantic　□ Pop　□ Natural　■ Simple

Summary:

若い女性に刺さる和デザインを意識

「品のある和テイストでスタイリッシュ」をブランドコンセプ
トに、感度の高い20〜30代女性をターゲットにした商品。ブ
ランドコンセプトに添うよう、日本語と英語、和と洋の組み
合わせとバランスに重点を置いた。パッケージ表面の大部分
を占めるラベルの柄はイメージへの影響が大きいため、主張
し過ぎないパターン柄で、品格のある伝統的な亀甲柄を選択。
側面は全体的に和でまとまり過ぎたデザインを外しながらも、
砕けすぎないドット柄で、バランスをとっている。

Company:	株式会社CAELUM
Brand:	zarame
Genre:	菓子
Sale:	2019年3月〜現在

じゃがいも心地

シンプルかつ上質なデザインで
商品の美味しさを表現

01

02

03

04

01 じゃがいも心地　オホーツクの塩と岩塩　　02 じゃがいも心地　一番搾りごま油と岩塩
03 じゃがいも心地　トリュフと岩塩　　04 じゃがいも心地　伝説のペッパーと岩塩

DESIGN MEMO

#1

商品名の書体はメリハリを意識

「PURE POTATO」という言葉の響きに合わせ、ニュートラルかつシンプルな英字書体で、「じゃがいも心地」はその言葉通り心地良く味わいのある明朝体を採用。

#2

ポテトを象徴的にレイアウト

厚切りであることが最も伝わるシズル感のある写真と、ロゴをセンター揃えにすることで、堂々とした佇まいと画面の緊張感を保つようにレイアウト。

#3

美味しさもシンプルにわかりやすく

国産100%の厚切りポテトチップスのピュアな美味しさと、上質で洗練されたブランドの世界観を表現するため、華美に装飾するのではなく、コアの部分をシンプルに表現。

□ Romantic
□ Pop
□ Natural
■ Simple

Summary:

従来商品とは一線を画すデザイン

吟味した国産の生じゃがいもを贅沢な厚さにスライスし、香り豊かに揚げた厚切りポテトチップス。パッケージをデザインするうえで「最もじゃがいもにこだわるブランド」として、主役であるじゃがいもの美味しさを魅力的に見せることに重点をおいた。独自価値である厚切りカットのチップスを象徴的に表現し、その他の要素は削ぎ落としていくことで、シンプルで洗練されたデザインを実現。また、これまでのポテトチップスの概念にとらわれないネーミング、カラーで美味しさをアピールすることで、店頭での存在感を高め、良い異彩を放つ商品作りを目指した。

Company: 株式会社湖池屋

Brand: じゃがいも心地

Genre: 菓子

Sale: 2022年9月～現在

だしプレッソ

シンプルな原材料と澄んだ出汁を表現
透明感のある軽やかな佇まいに

01

02

01 だしプレッソ 鰹節　　02 だしプレッソ 昆布

CI 株式会社マルハチ村松／AD 松崎賢（株式会社ツープラトン）／D 松崎賢、佐藤瞳、浅野翔太（株式会社ツープラトン）／
CW 伊勢達麻（株式会社 Crown Clown）／Pr 千竈俊介（株式会社 Crown Clown）／Dr 小島五月（株式会社 Crown Clown）／
A 株式会社 Crown Clown／DF 株式会社ツープラトン

DESIGN MEMO

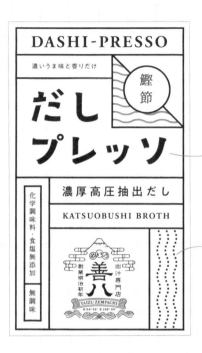

#1

液体感を表現した書体

「だしプレッソ」の文字は、ステンシルという手法で作成。筆はじめや、はらいの部分を、液体のように動きのある形にすることで、出汁を閉じ込めたかのような視覚効果を生んでいる。

#2

海の恵みをグラフィック化

波を連想させる曲線は原材料の産地である静岡県焼津の海の恵みを、点線の波線は出汁を高圧抽出する際に発生する蒸気をグラフィック化したもの。

#3

食材を連想させる配色

赤と緑の配色は、鰹節と昆布をイメージ。また、商品を味わったときの風味や味が脳内に広がる感覚を、グラデーションで表現している。

□ Romantic

□ Pop

□ Natural

■ Simple

Summary:

商品のウリであるシンプル&手軽さを表現

だしプレッソは、素材をエスプレッソのように高圧抽出した、調味されていない濃い出汁が特徴。パッケージは、澄んだ出汁を連想させる軽やかさを軸にデザイン。注ぐだけで使えるという、商品の「手軽さ」をアピールするために、太めのグリッドや区切りを多用してカジュアルさを出している。また、ブランドロゴを大きく取り入れることで、伝統的なテイストとの共存を図っている。

Company: 株式会社マルハチ村松

Brand: だしプレッソ

Genre: 食品

Sale: 2020年2月～現在
※2022年秋よりパッケージの一部を変更

TOFU SALAD

とうふサラダ

英字を効果的に使い
サラダのフレッシュなイメージを表現

01

02

03

04

01 とうふdeサラダ 焙煎ごま　　02 とうふdeサラダ すりおろしオニオン
03 とうふdeサラダ コブサラダ　　04 とうふdeサラダ カプレーゼ

DESIGN MEMO

Check!
豆腐の和の印象ではなく、サラダの洋風のイメージを大切にしている。

□ Romantic
□ Pop
□ Natural
■ Simple

#1
サラダの鮮度感を訴求
彩りやシズル感にこだわった商品写真をパッケージ全体にレイアウトし、写真が引き立つようデザインはシンプルにまとめている。

#2
英語と日本語の両方を表記
NYのマーケットの雰囲気からヒントを得て、英字と日本表記を組み合わせている。写真を引き立たせるために、スミ文字でシンプルに。

#3
アクセントカラーで変化を
それぞれの商品は、写真の色味とのバランスを取ったアクセントカラーを取り入れ、メリハリを出している。

Summary:
洋風のパッケージで和のイメージを脱却

大豆加工食品を製造、販売している相模屋食料が、今まで豆腐を積極的には食べてこなかった人たちにも手に取ってもらいたいと考えて作った「とうふdeサラダ」シリーズ。「豆腐＝和」のイメージを覆す、洋風のパッケージが印象的。オフィスなどで手軽に食べるシーンをイメージし、NYのマーケットの雰囲気などからヒントを得た、シンプルなおしゃれ感を取り入れている。全体的な印象として軽くなり過ぎない、明朝の書体をベースにして、黒で全体を引き締めている。

Company:	相模屋食料株式会社
Brand:	とうふ de サラダ
Genre:	食品
Sale:	2018年3月～2020年9月（掲載パッケージでの販売期間）

NISHIKIYA KITCHEN PASTA SAUCE

ニシキヤ キッチン パスタソース

本場の味を伝える
海外看板風のパッケージ

01

02

03

04

05

01 カニのトマトクリーム　　02 冷製チキンとドライトマトの塩レモンソース

03 カッテージチーズ入りトマトバジルソース　　04 レモンチーズクリームソース　　05 梅としその和風ボロネーゼ

CI 株式会社にしき食品／CD 水野学 (good design company)／AD 佐々木海 (good design company)／
D 大作卓紀、宮原一誠、小川竜由 (good design company)／Pr 井上喜美子 (good design company)／DF good design company

DESIGN MEMO

#1
具材や製法へのこだわりを書体で表現

中央の商品名は、「セリフ体」という伝統的な書体を使用。本場の味を研究したソースへのこだわりを、デザインに落とし込んでいる。

#2
海外のレストラン街のように
フォントを配置

パスタソースということ踏まえて、海外のレストランの看板や店頭をイメージさせるように、さまざまなフォントを混ぜて配置。

#3
「美味しそう」を引き出す
お皿に盛り付けた写真

調理例の写真は、商品を引き立たせるよう、シンプルに盛り付け、どこか風合いを感じさせる美濃焼のうつわ「SAKUZAN」をスタイリングに使用。

☐ Romantic
☐ Pop
☐ Natural
■ Simple

Summary:

シンプルを極めて上質なおいしさを伝える

「世界の料理を「カンタン」に。」をコンセプトに、カレー、スープ、パスタソース、幼児食など、約120種類のレトルト食品を取りそろえた専門ブランド『NISHIKIYA KITCHEN』。2021年3月にブランドリニューアルをした際、これまで長年の経験と技術をつぎ込んで作り上げた味わいが、より多くの方に伝わるようなデザインにパッケージを一新。パスタソースシリーズは、ネットショッピングや店頭で並んだ時の商品の統一感、商品それぞれが持つシズル感のバランスを考え、ビンテージ感のある背景色と文字組み、写真のシンプルなパッケージに仕上げている。

Company:	株式会社にしき食品
Brand:	NISHIKIYA KITCHEN
Genre:	食品
Sale:	2021年3月〜現在

FOSSA CHOCOLATE

フォッサチョコレート

細部まで手を抜かないデザインで
視覚的にも美味しさを生み出す

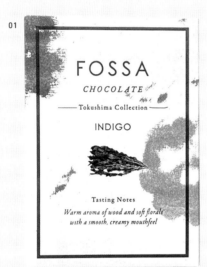

01

FOSSA
CHOCOLATE
— Tokushima Collection —

INDIGO

Tasting Notes

*Warm aroma of wood and soft florals
with a smooth, creamy mouthfeel*

02

FOSSA
CHOCOLATE
— Tokushima Collection —

SUJI AONORI

Tasting Notes

*Fruity milk chocolate layered with
umami seaweed and toasty genmai*

FOSSA
CHOCOLATE
— Tokushima Collection —

YUKO & SUDACHI

Tasting Notes

*Powerful and energetic citrus aroma
layered upon fruity and creamy chocolate*

03

FOSSA
CHOCOLATE
— Tokushima Collection —

AWA BANCHA

Tasting Notes

*Pickled ume, chrysanthemum, malt,
chestnuts, and a hint of spices*

04

01 フォッサチョコレート　徳島コレクション　インディゴ　02 フォッサチョコレート　徳島コレクション　すじ青のり
03 フォッサチョコレート　徳島コレクション　柚香＆酢橘　04 フォッサチョコレート　徳島コレクション　阿波晩茶

 CI Fossa Chocolate Pte Ltd ※すべて社内制作

DESIGN MEMO

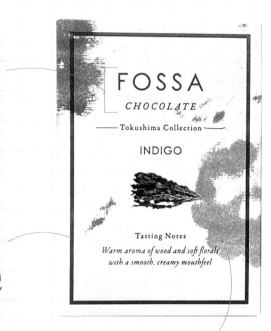

#1

小さく印刷しても
読みやすい書体

「FOSSA」のフォントは、「Rounded Elegance」の大文字のみを使用。シンプルさ、滑らかな輪郭、そして完璧に丸い「O」のバランスがこだわり。「CHOCOLATE」は、エレガントなバランスを保ち、コントラストを与えるために「Garamond Premier」を使用している。

#2

ラインナップの統一感を意識

フレーバーの展開が増えることを見込んで、統一されたデザインを考案。枠線とバランスのとれた文字のレイアウト、そして文字の周りにたっぷりと余白をとるといった、シンプルかつスタイリッシュなデザインに。

#3

活版印刷と相性の良い紙を使用

昔の手漉き和紙のように、繊維が見える質感の紙を使用。若干オフホワイト寄りのベージュ色なので、実際の印刷とデジタル画面では見え方が異なるため、注意して背景色をセレクト。「INDIGO」は、背景に取り入れた色が濃いため、正確さを保つためにコーティングされていない白紙を使用した。

□ Romantic

□ Pop

□ Natural

■ Simple

Summary:
フレーバーとなった素材をわかりやすいイラストで

高品質でユニークなフレーバーや、サスティナブルな活動にも力を入れているチョコレート「FOSSA CHOCOLATE」。徳島コレクションでは素材はもちろん、生産における歴史やストーリーをパッケージデザインで伝えたいと考え、素材が持つイメージを全面に打ち出した。漬物のように重石をして茶葉を発酵させるというユニークな製法の「阿波晩茶」では、その発酵樽と茶葉のイラストを使用することで、製法と商品のフレーバーがひと目でわかるように工夫。また、目でも美味しく食べてもらいたいという思いから、それぞれのパッケージには、主な食材から連想される色を使っている。

Company: Fossa Chocolate Pte Ltd

Brand: FOSSA CHOCOLATE

Genre: 菓子

Sale: 2022年1月～現在

BRULEE

ブリュレ

上質な世界観を叶える
箔押しやパール加工

01

01 BRULEE

DESIGN MEMO

#1
オリジナルフォントの特別感
商品名の文字は、英国風の格式高い雰囲気のあるロゴにするため、オリジナルで作成。ラグジュアリーな高級感と飾らないシンプルさを両立。

#2
品の良い箔押し
金の箔押しで、アイス表面のキャラメリゼ部分がパリパリと心地良く割れるイメージを表現。白系の用紙と合わせて上品な印象に仕上げている。

#3
商品のシズル感を強調
キャッチコピーなどの情報を省くことで、メイン写真を大きく配置し、キャラメリゼの美味しそうな表情を追求。シンプルで上質な世界観を表現している。

☐ Romantic　☐ Pop　☐ Natural　■ Simple

Summary:

上質さと高級感を徹底追求

「BRULEE」は、アイスクリームの表面を独自の製法で焼き上げることによって実現したパリパリとしたキャラメリゼが特徴の商品。20～30代の女性を中心に支持を得ている。キャラメリゼのシズル表現を最大限伝えることにこだわり、デザインはシンプルにまとめられている。金の箔押しに加えて、パッケージ全体にパール調の加工を施すことで、上質感を演出。写真を大きく配置し、器をあえて背景に溶け込ませて余白を作ることで、時間がゆっくり流れるような大人のラグジュアリーさを醸し出している。

Company:	オハヨー乳業株式会社
Brand:	BRULEE
Genre:	菓子
Sale:	2017年4月～現在

MILCREA

ミルクレア

目をひくキャッチーさと
独特の食感表現がこだわり

01

02

03

04

01 ミルクレアチョコレート　　02 ミルクレアチョコレート（マルチ）

03 ミルクレア宇治抹茶（マルチ）　04 ミルクレアストロベリー（マルチ）

CI 赤城乳業株式会社／CD 平井佳奈子（赤城乳業株式会社）／AD,D 斉京愛（株式会社T3デザイン）／
D 中島智波（株式会社T3デザイン）／DF 株式会社T3デザイン

DESIGN MEMO

#1
商品イメージをフォントで表現
商品ロゴは売り場での存在感を高める強い
フォント「Gotham」、キャッチコピーは食感
の特徴である"ねっちり"の語感を表現するの
に最適な「しっぽり明朝」をセレクト。

#2
食感を表現したインパクトある写真
向こうからアイスが迫ってくるようなアングルに加
えて、内側と外側で異なるアイスの質感の表現にも
こだわっている。ねっちりとした食感でゆったり癒
されて欲しいという思いを込め、あえて黒背景で落
ち着いた印象に仕上げている。

#3
少ない情報でわかりやすさを意識
シズル感にこだわり、向きにも試行錯誤した写真を、
アイキャッチとして真ん中に大きく配置。他の要素
は最小限で伝わるコピーや、味の違いを視認しやす
い色を使用。

【メインカラー】
- チョコレート　▨▨▨ Pantone 1655
- 宇治抹茶　　　▨▨▨ DIC642
- ストロベリー　▨▨▨ Pantone 192

□ Romantic　□ Pop　□ Natural　■ Simple

Summary:
商品を立たせる写真とデザイン

ミルク部分のねっちり食感をポイントに、「食べて気分がう
っとり・癒される」がコンセプト。購買層は30〜50代女性を
中心に若年層までと幅広い。他社商品との差別化や、従来商
品との見方に変化をつけたい意向と、アイス自体を目立た
せるためにパッケージを検討。写真はシズル感にこだわり、
ミルクレアでしか味わえない独特の食感を表現するため、アイ
スのパッケージでは珍しい特徴的なアングルの断面写真で
見せ、飾らずストレートに商品の美味しさを伝えている。

Company:	赤城乳業株式会社
Brand:	MILCREA
Genre:	菓子
Sale:	2021年3月〜2022年2月

冷凍弁当

商品の中身がひと目でわかる
シンプルさを追求したお弁当

01 ロコモコ
02 グリーンカレー
03 ガパオ
04 ルーロー飯

01 冷凍弁当　ロコモコ　02 冷凍弁当　グリーンカレー
03 冷凍弁当　ガパオ　04 冷凍弁当　ルーロー飯

　CI 株式会社カラミノフーズ／AD,D 長岡拓也（Nagaoka design office）／P 大野咲子（株式会社アマナ）／DF Nagaoka design office

DESIGN MEMO

#1
日常に溶け込むような落ち着き感を重視
あまり洗練し過ぎず、人の温もりを感じるようなフォントとして、「A1ゴシック」を採用。全体的に落ち着きがあり、少し品を感じるブラウン系のカラーでバランスを整えている。

#2
中身がひと目でわかる写真をメインに
まるでパッケージが透けて中身が見えているようなビジュアルにするため、真俯瞰の写真をメインビジュアルに配置。シズル感のある写真が一番に目に入って、ひと目で商品がわかるように意識。

#3
パッと見で二段式だとわかるようなアイコン
おかずだけでなく、ごはんも入っていることがパッと見てわかりづらいので、ランチボックス型のマークで、「商品名&RICE」のアイコンを入れている。

□ Romantic
□ Pop
□ Natural
■ Simple

DIC 206	DIC 362
DIC 188	DIC 297

#4
「食」のワクワク感をデザインで表現
冷凍庫を開けたときにテンションが少しでも上がるパッケージにするため、明るいけれどキツくならないカラートーンでまとめている。それぞれのメインカラーはその料理や国を想起できるカラーをセレクト。

Summary:
コンセプトは「冷凍庫にご褒美をストック」

冷凍弁当は「パスポートのいらない世界のグルメ旅®」シリーズとして、若い女性をメインターゲットに、仕事で疲れた日の夜や在宅ランチ用に、冷凍庫にストックできる商品を目指して開発された商品。冷凍のお弁当という商品が少ない市場で手に取ってもらえるよう、パッケージは中身のわかりやすさを最優先。立体パッケージのため、店頭で天面以外をメインに陳列されることも想定し、パッケージとして目新しさを感じるよう、すっきりとしたアイコンと、明るいカラーで側面をデザインしている。

Company:	株式会社カラミフーズ
Brand:	冷凍弁当シリーズ
Genre:	冷凍食品
Sale:	2021年6月〜現在

女子美術大学 大学案内

女子美にしか表現できない
唯一無二の佇まい

01

02

03

04

05

06

01 女子美術大学 大学案内 2018年版　02 女子美術大学 大学案内 2019年版　03 女子美術大学 大学案内 2020年版
04 女子美術大学 大学案内 2021年版　05 女子美術大学 大学案内 2022年版　06 女子美術大学 大学案内 2023年版

CI 女子美術大学 ／ AD 五十嵐明奈（Kitchen Sink）／ D 豊泉奈々子／ I 〈2018〉山手澄香、〈2019〉河村真奈美、〈2020〉HONGAMA ／
P 砺波周平／ CW 根本美保子（TURBAN）

DESIGN MEMO

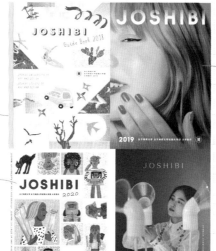

Check!

消しゴムハンコの手法でイラストを制作する卒業生の作品。クラフト感の強い仕上がりに。

Check!

一見写真に見えるイラストはベクターデータで描かれている。エネルギーに満ちあふれ、インパクト、驚きのある表現。

#1
イラストや写真に合わせたフォント

2018〜2020年は、イラストに埋もれないフォントを意識(2018年「Core Circus」、2019・2020年「Quicksand」)。2021年以降は、制作に向き合う女子美生の凛とした美しさを表現するのにふさわしい「Contax Sans」をセレクト。

□ Romantic
□ Pop
□ Natural
■ Simple

#2
学生の作品を表紙に起用

表紙はすべて在学生、卒業生の作品を使用。2018〜2020年はイラスト作品を、2021〜2023年はポートレイト写真で女子美らしさを表現。ひと言では表しきれない女子美の魅力をさまざまな方面から捉えたビジュアルに。

中面は、内容ごとに側面の色を変えたり、ページデザインのメリハリをつけたりと、見やすいように工夫されている。

Summary:
「女子美らしさ」を体感してもらえる冊子に

大きさやページ数をはじめ、紙の手触り、写真、イラストなど、細部のデザインまですべてを重視して作成。いかに"女子美らしさ"を読んだ学生に伝えることができるか、学生が自分に投影することができるかを大切にしている。表紙もイラスト表現や写真など、その時々の時代の空気感や流れを感じながら、ふさわしい表現を選んでいる。中面のデザインは6年間通して同じフォーマットを採用。ページ数が多いのでメリハリをつけること、小口側の色でページの見当がつくようになど、表紙以外にもさまざまな工夫を施している。

Company:	女子美術大学
Brand:	大学案内
Genre:	パンフレット

Staff

装丁	根本綾子（Karon）
デザイン	佐藤ジョウタ（iroiroinc.）、佐々木麗奈
DTP	佐々木麗奈
編集協力	大澤菜津実、上野真依、高橋優果
編集長	後藤憲司
担当編集	喜田千裕

ガールズデザイン　スクラップブック

2022年10月1日　初版第1刷発行

[編者]　MdN編集部
[発行人]　山口康夫
[発行]　株式会社エムディエヌコーポレーション
　　　　〒101-0051
　　　　東京都千代田区神田神保町一丁目105番地
　　　　https://books.MdN.co.jp/
[発売]　株式会社インプレス
　　　　〒101-0051
　　　　東京都千代田区神田神保町一丁目105番地
[印刷・製本]　日経印刷株式会社

【カスタマーセンター】
造本には万全を期しておりますが、万一、落丁・乱丁などがございましたら、送料小社負担にてお取り替えいたします。お手数ですが、カスタマーセンターまでご返送ください。

落丁・乱丁本などのご返送先
　〒101-0051　東京都千代田区神田神保町一丁目105番地
　株式会社エムディエヌコーポレーション カスタマーセンター
　TEL：03-4334-2915

書店・販売店のご注文受付
　株式会社インプレス　受注センター
　TEL：048-449-8040／FAX：048-449-8041

ISBN978-4-295-20149-6　C2070

●内容に関するお問い合わせ先
株式会社エムディエヌコーポレーション カスタマーセンター メール窓口
info@MdN.co.jp
本書の内容に関するご質問は、Eメールのみの受付となります。メールの件名は「ガールズデザイン　スクラップブック　質問係」とお書きください。電話やFAX、郵便でのご質問にはお答えできません。ご質問の内容によりましては、しばらくお時間をいただく場合がございます。また、本書の範囲を超えるご質問に関しましてはお答えいたしかねますので、あらかじめご了承ください。